世界經典電影筆記

郭翠華——著

【序】背後的花朵

電影應該是我的第二種閱讀，如果說讀書像愛人，那麼電影就像情人。每次看電影都像一場約會，心裡充滿了期待和想像。

在沒有電視的年代裡，電影是人們茶餘飯後最好的消遣。記得小時候能和大人一塊去看電影是一件比過節還要快樂的事。電影院的門廳裡懸掛著明星們的劇照，即使在過去了許多年的今天，她們的魅力在我的心目中依如當年。

我念大學的時候，已是文學藝術解凍的季節。剛剛入學的我們去學校小禮堂看《靜靜的頓河》，這部由蘇聯作家蕭洛霍夫的名著改編的影片就像一件久置箱底的絲綢衣服，儘管佈滿了歲月的皺褶，卻保留了攝人魂魄的光澤，被那種光澤滋潤著，我發現自己枯竭已久的心靈如菊般地綻放開來。電影用它特殊的表達方式撞擊了我的身心，那是我至今看到

的最刻骨銘心的影片。

　　記不清大學四年裡，自己究竟看了多少場電影，但那四年，的確是電影鼎盛的季節。古典的、現代的、國內的、國外的影片如峰似蝶，各異的花朵散發著不同的芳香向我撲面而來。人的精神世界饑渴已久，電影院從早到晚幾乎場場爆滿，記得課餘，我們會輪流上街買票。有時碰到幾部電影同時放映，我們就會從一個電影院趕到另一個電影院，如果碰上中午的電影，我們就去食堂買好飯拎著飯盒子直奔電影院。現在想來的確有點瘋，但年輕的我們等於補課，那些經典的電影不僅滿足了我的內心需求，也提高了我的審美的趣味，這段經歷對我來說可遇而不可求的。

　　後來我們有了電視，家庭影院，當電影可以變成一張碟片時，人們的欣賞方式也變得更加自我，更加隨意了。那些外國大片都是用VCD、DVD機播放的，好碟在手，簡直是迫不及待地就要看。九十年代有了中央六套，每個星期六晚上都會播放外國電影，星期六就成了我的節日，抓緊忙完了，九點就等著看電影了，有時沒趕上就等著重播，再晚也等，不棄不餒的，那些影片與我就是生命裡一道可遇不可求的大餐。碰到一些放不下的影片，我就有了一種想寫的衝動，記得是《羅丹的情人》，我看過《一個女人》這本書，是卡蜜

兒・克洛岱爾的傳記，再看了電影就有了深入骨髓的感受，忍不住就寫了，開始是零零星星地寫，再零零星星地發，機緣出現是2000年後的事，一家省級報紙約我寫影評，並給了我一個專版，要求寫成系列的，一個導演的幾部片子，或是同主題的幾部影片，一個月一版，我寫了三年多，幾十部電影的影評就這樣一蹴而就了。

寫影評並不難，其實淘碟是很辛苦的事，它們真的來之不易，我感激我的朋友們，其中最辛苦的就是我的女兒，為了我寫影評，那時，她在就讀的南京大學附近的影像店四處找碟，她的執著感動了我也感動了賣碟的老闆。現在，我最好的收藏就是我們家裡的碟片，雖然在網絡的時代你可以上網去搜你想看的任何一部影片，但它們都不屬於你，就像對書籍的愛，這些愛不釋手的碟片就是我最好的擁有。

寫電影在我看來是很奢侈的，就像下午茶，心得先閑下來，慢慢地去品，再轉變成自己的文字，如煙般的繚繞，也是生命享受的過程。我喜歡穿透影片的骨髓，去尋找它潛藏的謎底。影片中的生活片段其實都是表面的，表面下的潛流才是生活的本質，電影用特殊語言向我們表達的那些細節都是值得玩味的，一個眼神，一個手勢，一朵花，一片落葉，一個並不經意的角落，都有導演丟下的鑰匙，都會幫你打開

人物和人物之間的心結。我喜歡電影，就是它能用形象的語言打開你無限想像的空間，並且延伸著你思辨的能力，而人性的光芒最終直抵你的心靈深處。

在我眼裡，每部電影都是一朵無聲的花朵，當她開放的時候，落在每個人心裡都有不同的模樣，我只能夠說我的感受，電影在前，我在後，我的感悟和我的閱歷有關。言不盡的電影，是我一生的最愛。

目次

Vol. 2　孩子的天堂

Vol. 3　春天的故事

Vol. 4 黑夜裡綻放

他鄉・我鄉

Volume 1

喜瑪拉雅

Himalaya

導演	Eric Valli
製片	Christophe Barratier, Jacques Perrin
編劇	Jean-Claude Guillebaud, Eric Valli, Louis Gardel
主演	Tsering Dorjee, Thilen Lhondup, Gurgon Kyap Lhakpa Tsamchoe
年份	1999

雪山、犛牛、鹽巴、經幡，這些看似普通而又簡單的事物卻勾造出了一部令人心動的史詩，就是《喜瑪拉雅》。

《喜瑪拉雅》讓我們看到了什麼叫活著，什麼叫生長，什麼叫寬容，什麼是信仰，什麼是真正含義上的生與死，什麼叫精神上的永恆和不朽。

拉帕死了。但拉帕並沒有死，爺爺對孫子說，拉帕會在神靈那得到新生的。孫子問什麼時候，爺爺說，需要一段時間，靈魂飛越了地獄，就可以抵達極樂世界了。於是，孫子帕桑不再恐懼死亡。爺爺去世的時候，帕桑從容的對大人們說：「讓爺爺去吧，他會去極樂世界找我阿爸的！」生與死這麼沉重的問題在一個孩子心裡變得那麼透明和簡單。

卡瑪的優秀不是一蹴而就的。多波村頭領拉帕因意外

故世了，卡瑪成了多波村民眾心目中理所當然的頭領。年輕的卡瑪；聰慧勇敢的卡瑪；自信且又叛逆的卡瑪；從不信天信地信鬼神的卡瑪，因為他的固執、武斷、任性，差點被突如其來的暴風雪吞沒了整個隊伍。卡瑪發現一個人能量是有限的，而詭秘的雪山是不可輕視的，冥冥之中的神靈是不可輕蔑的。老頭領雷霆的過人處，恰恰是卡瑪所缺乏的，卡瑪服氣了，卡瑪的服氣意味著他的成熟。老頭領雷霆臨死前終於放心的把多波村和自己的孫子帕桑全部託付給了卡瑪。我們欣慰的看見在冷酷的現實面前，卡瑪面前學會了敬畏，敬天，敬地，敬神，其中包括年長的人。

　　雷霆是整個影片中的主角，就像他的名字一樣，雷霆是一個無畏無懼的智者和尊者。他具備了一個頭領的種種美德，他們家是祖祖輩輩的頭領，可惜，兒子英年早逝，小帕桑太小，而雷霆已經老了。不服老的雷霆為了多波村的明天，也為了自己家族的明天，親自帶著著犛牛隊，帶領那些和他一樣老的人馱著鹽巴，又出發了。面對不停的報怨，不停的後悔，連他幼小的孫子也不停地喊叫著累、餓，走不動了，但決不退縮的雷霆果斷的帶大家勇敢地前去，甚至翻過了艱險的懸崖峭壁，靠他的經驗躲過了暴風雪。他用自己的所為教育了自己的孫子，也堅定了大家信念。雷霆讓多波村

明白了，順從神的旨意，他們才能求得健康和平安。而勇敢是這個部落人的靈魂。老雷霆從不退縮樂觀向上的精神成了這個部落一面永遠的旗幟。

我喜歡諾布，一個從小在寺院長大的小沙彌。為了成全老阿爸的心願，諾布聽從了師傅的勸告，跟著由阿爸率領的一支由老弱婦幼組成的隊伍向大麥之鄉出發了。一路上，從不張揚的諾布用水一般包容的境界，化解了雷霆和卡瑪之間的誤解與矛盾。諾布的祝福在不知不覺中給了大家支持的力量，我喜歡諾布的有求必應的佈施，他是愛的化身。他用自己謙遜的心和感恩的心，畫了一幅大畫，為他的部落留下了永遠的傑作。

都說原始部落已經離我們遠去了，但《喜瑪拉雅》讓我們重返了一個古老的部落，這個部落的風土人情和獨特的生存方式讓我們看到了一個古老部落最最可貴的文化和最最可貴的精神。

這個位於青藏高原深處的部落叫朵洱博泊，它固守的傳統就像一朵綻放的雪蓮，讓我們歎為觀止。法國導演艾瑞克瓦利（Eric Valli）歷時九個月的艱險深入生活，用虔誠的目光拍攝出這部作品，他讓我們明白了什麼叫電影的靈魂。面對這部影片，我們只有兩個字可說：震撼。

人在紐約

導演	關錦鵬
編劇	邱戴安平、鍾阿城
主演	張艾嘉、張曼玉、斯琴高娃、柯一正、顧美華
年份	1990

紐約是天堂還是地獄並不重要，重要的是自己的感覺，就像鞋，合不合腳，腳知道。

趙紅、黃雄屏、李鳳嬌，華裔女人中的三朵花，沉浮在紐約滾滾的紅塵中，表面上的滋潤，並不代表她們內心沒有掙扎，看上去的風光無法取代生活中的破綻。

李鳳嬌和父親經營著一家生意興隆的餐館。業餘時間，李鳳嬌做房介、搞房產、炒股、炒外匯，忙得不可開交。生意場上，李鳳嬌可謂如魚得水，但李鳳嬌不說，誰知道她內心有掩隱的缺憾。

黃雄屏作為原國民黨要員的女兒，和逃亡在美國的父親相依為命。黃雄屏偏偏愛上了話劇，黃皮膚、黑頭髮的黃雄屏沒有別的選擇，只能演馬克白夫人。明知西方導演對她提

出的質疑是心存偏見，黃雄屏只能苦笑，一滴東方的水珠只能游離在西方文化液體的表面，因為她是中國人。

小鳥依人的趙紅，認識了同樣是黃皮膚、黑頭髮的湯姆斯，湯姆斯有自己的公司，嫁到美國的趙紅，養尊處優的背後是她對母親不捨的情感。她最大的心願就是把母親接到美國。她以為湯姆斯既然是愛自己的，自己的願望就應該是咫尺不遠的，但趙紅錯了，趙紅的苦衷，激不起湯姆斯一絲共鳴。

三個女人就這樣走到了一起。

三個女人都會喝酒，表面是酒把她們牽扯到一起的，其實是不同的苦衷把她們牽扯到一起的，原來人的苦衷也是有國籍可分的。

其實人的心壁就是一面牆，牆上的顏色傳遞了一種資訊，三個女人穿過茫茫的人群相互的認同，是因為她們看見了彼此的相同。黃雄屏對美國導演述說了呂后的故事，但那是對牛彈琴；即使湯姆斯身上流淌著中國人的血脈，但他對中國歷史同樣是一竅不通的。作為一個美國長大的華裔，他只知道美國人的生活方式，和美國人的觀念。他愛上了趙紅的黑頭髮，而不是全部。趙紅對他說起那段母女相依的特殊的年代，對湯姆斯來說，實在是太陌生了，他又如何能掂量出那份親情的在趙紅心中的分量呢。李鳳嬌信賴還是中國人

的風水，對西方人，她是有隔膜的，但黃雄屏的一個暗喻就讓她解除了誤會，她們一下就成朋友，說到底，人的成長背景決定了人的觀念和人生。

趙紅的孤獨就像一面蒼白的旗幟，她羨慕李鳳嬌和黃雄屏都有老爸做情感的港灣，但她哪裡知道她們都有難言的苦衷。就像桀驁不馴的黃雄屏看不到自己的明天，厚厚的中國歷史豈是小小的紐約能容納的。

在這部影片中，中西方不同的文化的衝撞在這幾個女人的內心顯現出罅隙，常常在不知不覺的當口，一不小心她們就掉入那種夾縫，兩難著，無所適從。原來物質的生活並不能解決人的內心需求，比如傳統，比如文化，比如情感，比如精神，一旦換了土壤換了環境，就失去了生長的快樂。張愛玲說，出名要趁早，出國又何嘗不是如此。

在這部影片中，三個女人的鬱悶就像無聲的雲，瀰漫著，聚集著，終於變成了雪。那天晚上，飛舞的雪花令她們鼓舞，令她們興奮，雪就像她們短暫的狂歡和撒野，但雪總要化的，她們面對的還是不變的現實。在這部影片裡，關錦鵬為這三個女人困惑找到了一棵樹，只是它的根不在紐約，卻是在中國。

迷失東京
Lost in Translation

導演　Sofia Coppola
製片　Ross Katz, Sofia Coppola, Francis Ford Coppola
編劇　Sofia Coppola
主演　Bill Murray, Scarlett Johansson, Giovanni Ribisi,Anna Faris
年份　2003

迷失在東京的不是肉體，而是靈魂。

於是，這部影片就有了點形而上，而這種形而上就有別於其他影片，既拋棄了通俗的異鄉流浪，也一改西方人熱衷的情色成分，這就是《教父》的大導演科波拉的女兒——索菲亞‧科波拉（Sofia Coppola）導演的影片《迷失東京》。這部影片在2003年不僅成了多項影評人大獎的黑馬，並在金球獎中獲得了最佳影片等五項大獎。索菲亞‧科波拉於是脫穎而出，一舉成名，成了全球最耀眼的女導演。

在《迷失東京》中，索菲亞敏銳地抓住了現代人的迷惘和困惑：我們該怎樣活著，才能安頓好自己的靈魂。

迷失是不分國籍，不分年紀，不分理由的，在東京一家豪華的賓館裡，一個叫夏洛蒂的年輕女子和一個叫鮑勃的老

男人，兩個毫不相干的人，都從彼此的眼神中讀出了頗為相似的孤寂來，於是，故事就這樣開始了。

　　剛剛做了新娘的夏洛蒂卻已經失去了對婚姻的激情，一直忙碌的做攝影師的丈夫對攝影的狂熱大於對妻子的關愛，夏洛蒂的手指上的婚戒上還散發著婚禮的餘熱，但她卻被丈夫冷落在異國，夏洛蒂努力地在找回自己，她找來了心理大師的書，甚至去了廟宇，但孤寂如煙，不僅淹沒了她的白天，也淹沒她無眠的夜。夏洛蒂坐在窗沿上，看著滿天的星星，不知道哪一顆才屬於她自己，夏洛蒂不能眼睜睜地看著自己的靈魂迷失在東京，於是，認識鮑勃就成了夏洛蒂人生的必然。

　　鮑勃老了，鮑勃老的是心，一個淪落到東京拍廣告片過氣的演員，一個婚姻只剩下空殼的男人，除了頹廢，常常發呆的鮑勃，對生活已失去了任何熱情。於是，無需任何媒介，在酒吧，鮑勃一下就發現了百無聊賴的夏洛蒂。

　　靈魂迷失的時候，肉體就成了累贅。

　　當夏洛蒂和鮑勃在同一部房間，並排躺在同一張床上的時候，他們之間居然沒有一點戲，甚至當鮑勃用手握住夏洛蒂溫軟的小腳時，也沒有產生任何衝動，他們之間始終保持了一種距離，這種距離與肉體無關，那是靈魂的結果。導演

科波拉恰到好處地把握了肉體和靈魂之間的分寸，用純淨的鏡頭，通過不同尋常的生活細節從而讓觀眾的心靈產生了反思。

也許一個人的孤獨是無助的，而兩個人的孤獨卻可以彼此溫暖的，溫暖是《迷失東京》留給觀眾的溫暖，也是導演科波拉的人生理想。當夏洛蒂看見一對日本情侶手牽手走進婚姻殿堂時，夏洛蒂羨慕的目光讓我們看到了她對明天的憧憬；當鮑勃離開東京就要達到機場時，當他發現了夏洛蒂撥開重重的人群第一次緊緊擁抱住夏洛蒂時，我們發現鮑勃的激情，一個老男人終於走疲憊的人生狀態。

科波拉設置了這樣一個充滿了激情和離意的結尾，就像一陣春風掀開了冰凍的河流，春江水暖鴨先知。夏洛蒂和鮑勃找回了他們所需要的那個叫做靈魂的東西了嗎？科波拉沒有說，而觀眾一直拎的心剛剛聽到了「咚」的一聲回音，然後影片就進入了尾聲。

《迷失東京》既沒有大起大落的情節懸念，也沒有奪人魂魄的場景，就像一段凝滯的水流，不急不躁地緩緩地流淌著，在不動聲色的表面卻暗藏著一個重大的人生主題。值得一提的是扮演夏洛蒂的女演員斯嘉麗·約瀚遜，在《馬語者》中，飾演過被馬摔成殘的女孩，那時她才十四歲，沒有人能預見她今日的光華，《迷失東京》卻讓她一顆為影壇的

新星。十九歲的她用超越年紀的深沉給觀眾留下了難忘的印象。十三年前同樣是十九歲的科波拉卻在同在《教父》中發演教父的女兒而慘獲「金酸梅獎」的「最差新人獎」和「最差配角獎」的提名，結果是從銀幕上消失的科波拉考入了加利福亞藝術學院學導演藝術，並終於以自己的才華得到了世人的公認。

導演	Robert Redford
製片	Robert Redford, Joe Roth, Roger Birnbaum, Patrick Markey
編劇	Nicholas Evans (novel), Eric Roth, Richard LaGravenese
主演	Robert Redford, Kristin Scott Thomas, Sam Neill, Dianne Wiest, Scarlett Johansson
年份	1998

僅這部影片的片名就能讓人產生奇特的想像。

其實這是一部故事內容簡單但意義卻很深刻的影片。

一場突如其來的車禍，一個年僅十四歲的女孩因此墮馬致殘，並產生了嚴重的心理障礙，於是女孩的母親，一個精明能幹的雜誌編輯，一下陷入了憂心忡忡的焦慮之中，一個原本安寧的三口之家，從此失去了歡笑。

如果不是一匹奄奄一息的馬急待有人治療；如果不是與馬休戚相關的一個女孩心理出了問題；如果女孩的母親不能當機立斷開著拖車帶著女兒和馬橫越美洲大陸去尋找一位馬語者，那麼我們就不可能明白：物化的世界正在隔離人與大自然曾經水乳交融的關係；奔波在都市的人群正在丟失曾經寧靜而安祥的生活；生活在都市，人與人之間是冷漠而又疏離的，不僅是親情，其中也包括了愛情。

在美國的蒙大拿洲，面對美麗的牧場，一望無際的草原，連綿起伏的山丘，大片說不出名字的野草花，就像一首首散文詩。那些美輪美奐的景色彷彿來自天堂，而生活在這裡一個叫人湯姆‧布克的人就是馬語者，他的祖祖輩輩都是在這裡牧馬，從來沒有人離開過牧場。其實是湯姆‧布克並不會說馬語，我們甚至沒有聽到他與馬有過任何對話，但我們發現湯姆‧布克一直用眼睛在與格列佛對話，湯姆‧布克即使能說馬語也不足為奇，他從馬眼睛裡看見了什麼，我們並不知道，但這匹病入膏肓並狂燥的馬卻在湯姆‧布克的安撫和調教下逐漸康復起來。這匹曾經被獸醫建議安樂死的馬有一天又威風凜凜地奔跑起來，如果說奇蹟，那麼這就是奇蹟了。

跟隨這匹馬一道走過心靈危機的還有葛莉絲。一直倔強著用抵抗的目光拒絕任何幫助和關愛的這個女孩，終於從格列佛的身上看到自己的明天和希望，她不再拒絕，她開始傾訴，她試著從頭開始，當她終於騎在格列佛的背上並奔赴在草原上的時候，我們看見了葛莉絲終於綻開了春天般的笑容，是湯姆‧布克的果敢和激勵，感動了葛莉絲，葛莉絲在湯姆‧布克寬厚博大的胸襟裡找到了勇氣和力量。

影片並沒有說教，但它卻從另一個角度啟發了我們：物

質越發達，人的內心就越脆弱，人對心靈之家的渴望，是人的草根性所決定的。

當精明能幹的安妮，不自不覺被湯姆·布克強悍的男子漢魅力所折服，並情不自禁地墜了愛戀之中也就成了情理之中的事⋯⋯

其實，湯姆·布克並不是專業的心理大師，但他能通曉馬的性格，也能通曉人的心靈，在他的眼裡，各種生命都是不分彼此，相存相依的。湯姆·布克的專長，而是我們每個人只要用心都可以做到的。只不過在急功近利，緊張的生活節奏中已經變得很現實的我們無暇去顧及自己的內心需求和情感需要了，更不用說去理解他人了，而湯姆·布克不過是用一顆平等的愛心和耐心就搞定了一切。

湯姆·布克是導演羅伯特·雷德福（Robert Redford）的一個理想的化身。湯姆·布克曾經走出牧場在紐約上過大學並有過美好愛情與婚姻，但是他最終選擇了牧場，他因此失去了婚姻。當愛情再次降臨時，面對他所愛的女人，他還是選擇了牧場，因為他看到了一個無情的事實：鄉村固然是美好的，但它並不屬於每個人，對一個都市女人來說，愛情就像鄉村，她最終還是要回到城市的懷抱中去的，這是湯姆·布克的悲劇，還是安妮·麥克林的悲劇，我不知道，但我知

道，這是鄉村與城市的不可調和的矛盾的必然。選擇了牧場，就是選擇了孤寂和平淡，不是每個人都能與孤寂和平淡做伴的，當湯姆·布克放手了他的愛情，依依不捨的安妮還是開著她的拖車又回到她原來生活——那個紛紛繞饒、花花綠綠的紐約，這段愛情是她人生的一個插曲，這段經歷是她心靈的一次朝聖，雖然她最終選擇的還是她原有的生活方式。

蒙大拿洲是都市人夢寐以求的夢鄉，卻不是都市人的久留之地，湯姆·布克這個渾身散發著陽光和青草氣息的陽剛的男人，只能是都市女人夢中的所愛，他不會成為女人最終的選擇。是人類自己將自己陷入了兩律背反的矛盾之中。如果你膩歪了擁擠的城市生活，如果你在繁忙的工作中透不過氣來，那麼你就看看《馬語者》吧，它會讓你的心情在虛幻中好了許多。

在這部影片中，只有十四歲的女孩斯嘉麗·詹森，出色地飾演了葛莉絲的這個角色，其實她在十二歲時就得到過美國獨立精神獎，在《馬語者》中，她初露鋒芒已經預示了她無量的前程，五年後，她終於憑藉《迷失東京》一躍為影壇的一顆閃亮的紅星。

温馨真情

The Spitfire Grill

導演　Lee David Zlotoff
製片　Warren G. Stitt
編劇　Lee David Zlotoff
主演　Alison Elliott, Ellen Burstyn, Marcia Gay Harden
年份　1996

這個片名給人一種溫馨的感覺，其實不然，這個影片還有一個譯名，叫《陌生的女人》。後一個片名有點神秘感，容易讓人產生懸念。

這個陌生的女人叫波西。小鎮很小。那天，波西剛一露頭就被所有的人收入了眼底，波西的出現就像一粒石子立即在小鎮驚起了一陣波瀾。

波西是一個有前科的女人，她就像一件不合格的產品，被人打上了不合格的標記。而波西要走的路就比別人艱難，波西的不幸就成了必然。

幾乎一夜之間，小鎮的人都知道波西是從監獄裡放出來的。波西發現那些人看她的眼神很警覺，很防範，甚至充滿了審視，這與波西所希望的的生活相差甚遠。一向安寧的小鎮似乎有一種不祥，因為波西曾經是個殺人犯。波西殺人

是自衛，是反抗，也是迫於無奈。但波西並不想對人提及過去，那是一段令她不堪，令她恥辱，令她無法回首的經歷：九歲起，她的繼父就開始強暴她，而她的母親竟然姑息養奸，直到波西十六歲懷了孕，她的養父依然沒有放過她，孩子夭折後，面對想繼續霸佔她的養父，波西的仇恨一蹴而發，她殺了她的養父。

　　不平等的性別意識由來已久，女人遭此不幸是不能四處張揚的，從惡夢中醒來的波西寧肯背著殺人犯罪名，只要能一切能從頭開始。波西不知道，再陌生的環境也是由人組成的，而人與人又有什麼不同呢，所以陌生的環境與她的矛盾從一開始就是註定的。

　　為了一個新的開始，波西做了充分的準備。在一本《奧德賽》的書中，她陷入印地安人的一個傳說，那個傳說中有一個叫吉利安郡的小鎮，那個連神也想去一看的美麗小鎮一下就吸引了波西。波西對自己的未來充滿了幻想。

　　導演李大衛吉勒托夫（Lee David Zlotoff）是一個具有人文意識的導演。影片一開始，我們就看見一個美麗的女孩用她嘶啞的聲音，夢幻般的口吻向旅客描述著緬洇洲的美麗，儘管她在服刑，儘管緬洲只有一座監獄，但這些都壓抑不了波西翩翩起舞的想像力。儘管經歷了種種不幸，但波西並沒

有沉淪，她對生活充滿了嚮往的勇氣，她不曾被玷污的靈魂純潔而又美麗，後來她就是用她的這些真誠和熱情來感化這座小鎮的。

　　一眼就喜歡上了波西的喬，他從大膽率情而真誠的女孩身上看到了希望，他覺得波西的到來就像一陣清風讓一直閉塞保守的小鎮有了不同凡響的回音，喬的目光是有眼力的，他是小鎮第一個對波西伸出愛的懷抱的男人。而納恩則恰恰相反，這個固執、心胸狹窄的男人一開始就認定這個刑滿釋放的女人是危險的，認定了他的姨媽漢娜收留了波西是一個錯誤，因為他的偏見，他的所為製造了一場「偷竊案」，最終導致了波西的死。

　　這是一部理想主義的影片，一個人死了，但她的靈魂卻不會消逝。死去的波西就像一面明亮的鏡子，讓真誠的人感動，讓善良的人不捨，讓誤解她的人感到慚愧，波西是以她的生命為代價從而贏得了小鎮的認可。波西的死卻讓我們感到看到了人性的淺薄與無知，讓我們看到了人的偏見是多麼的可怕。人與人其實是很表面的，就像風掠過水面，風永遠也不會知道水的深度，波西的悲劇不僅是她個人的悲劇，也是人性自身的悲劇。

三輪車夫

Cyclo (Xích Lô)

導演　陳英雄
主演　梁朝偉、Tony Leung Chiu Wai、陳安姬、黎文祿
年份　1995

如果說陳英雄的《青木瓜之味》是以唯美主義的鏡頭留給觀眾無限的回味，而他的《三輪車夫》則以暴力、血腥，來自社會低層的黑暗給了我們另類的記憶。如果說前部影片讓我們感覺到的是曾經那個年代溫暖的記憶，而後部影片讓我們看到了當今現實的殘忍和冷酷。

　　陳英雄的攝影鏡頭就是放大鏡，他會讓美麗的更加美麗，他同樣會令醜惡的更加醜惡，在那些的變態的畫面中，我們的視角在被刺痛的同時，我們的心也失去了平靜。如果陳英雄是想以此表達他的一種社會道德意識和社會的責任感，那麼他的目的已經達到了，但陳英雄決不僅僅是為了揭露與批判，在這個影片中，我們更多地看到了的是陳英雄的悲憫的情懷。他詩性的意境讓我們看到了罪惡背後的另一副背景，也是一個人成長的背景。那些背景用無聲的語言告訴

我們：天下沒有天生的罪犯，也沒有絕對的壞人，一個人這樣或那樣是很多因素決定的。從那些低層人的生存狀態中，我們看到了一個窮、髒、亂充滿了罪惡的越南，從這個越南的身上，我們看到了社會的疤痕，也看到了社會的痼疾，看到那些殘缺的心靈深處畸型的基因，就像一位心理學家說的：一代人替了另一代人吃錯了藥。

老闆娘十六歲戀愛，十六歲懷孕，她十六歲的愛人從此逃之夭夭，她拖著一個殘疾的孩子從此踏上了犯罪的不歸路；一個憂鬱的詩人，一個黑社會中的老大，一個父親暴虐中長大的大男孩，一個女人柔情似水的愛喚醒了他的良知，女人被姦污後，他毫不眨眼地殺死了那個暴徒；三輪車夫，這個在溫馨的家庭長大年僅十八歲的男孩，當他被迫加入黑社會，進行犯罪活動時，狂亂不安的他無法再在這種罪惡中生存下去，他渴望回到從前，回到雖然貧窮卻很平靜的日子中去。

電影的情節並不完整，那些片斷就像積木一樣，只能靠我們的想像去判斷，去推測，去拼貼。《三輪車夫》並不是純粹的現實主義影片，我們從那些人物內心的念白中，從悠揚感人的民謠中，從穿白衫裙的女中學生身影中，和上音樂課的孩子們的天真的眼神中感受著生活純潔的另一面。這些

鏡頭葵花般紛飛的色彩，表達了陳英雄詩意般的生活念想，是一種超越現實之上的立意和企圖：生活中還有美好的一面，每個人一生的開始並不都是苦難，雖然戰前的那個內斂古典有著優美傳統的越南已經一去不復返了。

看陳英雄拍攝的影片，我們會發現那些攝影鏡頭是會說話的，那些特寫鏡頭，用震撼人心的力量暴發出鏡頭之後的喜怒哀怨。那些窺視的鏡頭展現了人與人的關係，人與現實處境的關係。那種鏡頭用放大的視野，讓我們從街頭一角到居民區每戶人家的視窗所展示的平靜的生活，再到那些正在發生的兇殺、縱火、販毒、賣淫的場面，縱橫交錯著讓我們感到了《三輪車夫》所包含的尖銳的力度和陰冷的質感，正是這種殘酷的美，從而折射出了陳英雄的人生態度和人生立場，從陳英雄堅硬的視覺語言中，我們體會著陳英雄影片的深度和力度，其中也包含了他面對急速變化的時代的無奈感。

《三輪車夫》讓我們真正領略了梁朝偉的才華，他扮演一個抑鬱的詩人，除了旁白的詩句，他在影片中居然沒有說過一句話，他是唯一用眼神和行動說話的人，他用眼神有力的表達了人物急劇變化著的心情，他的行動宣洩了人物的內心世界，就像有人說的：「他沉鬱並兼有爆發力的演技再次顯示了他在港臺演員中卓爾不群的藝術魅力。」

《三輪車夫》是沉默的，在大段的片斷和特寫鏡頭，以及那些詩化場面中，我們只要用心就可以體味到沉默背後的那一切。

Kekexili

導演	陸川
製片	王中軍、王中磊、何平
編劇	陸川
主演	多布傑、張磊
年份	2004

可可西里

可可西里曾經離我們很遙遠，所以那是個離天堂很近的地方，美麗的可可西里，是藏羚羊出沒的天堂。

隨著一聲槍響，當第一頭藏羚羊倒在血泊中之後，可可西里不再是一片淨土。地獄與天堂只有一步之遙，沒有了信仰也沒有了畏懼的人類被貪婪的慾望驅使時，什麼樣的悲劇都可能發生。可可西里也不例外，它成了捕獵者們瘋狂掠奪的戰場。

總有人會聽到上帝的聲音，總有人會用自己的良知向這個世界發出自己的聲響。

一隻自發的名為「野犛牛」的保護藏羚羊的隊伍成立了，他們用了將近五年的時間與捕獵者們展開了艱苦卓絕的鬥爭。他們放棄了安逸的生活，放棄了工作，沒有政府的支持，甚至沒有資金，他們憑著自己一腔熱血，奔波在氣候環

境極其惡劣的青藏高原，他們只想保護可可西里，奪回那些無辜的藏羚羊，他們之中有兩位隊長，因此獻出了自己寶貴的生命。那是1996年的事。

有關藏羚羊的報導被各大媒體傳播著，震驚了許許多多有著同樣良知的中國人。

一個叫彭輝的內地攝影記者去了，他憑著自己的良知花了四年多的時間跟隨著那只保護藏羚羊的隊伍，用紀實的攝影鏡頭拍下了珍貴的記錄片《平衡》，並因此轟動了全國。2003年，一個叫陸川的導演也來了。幾年前他被感動的心就一直沒有放下，他拍這部片子不再是為了藏羚羊，也不是為了環保，他在尋找一種精神，一種發生在民間的精神，他是尋找一種十分樸素的理想，尋找一種質樸的生命力，尋找在生與死之間人的生命價值與意義。

陸川的想法就貼近了可可西里的靈魂，上帝終於露出了微笑。

在可可西里，當陸川發現這只通天徹地的巨獸「你只能貼在它的身上，緊緊抓住它的毛髮，讓它帶著你走，聽它的聲音，你才有可能把握它的脈搏，它的呼吸帶到你的電影中間去」時，他八易其稿的《可可西里》終於找到了拍攝的角度。他要放棄任何雜念，拋卻任何技巧，無須任何煽情，更

不會有一點矯揉造作，他要用最簡潔的電影語言去真實地再現可可西里，真實地再現那只「野犛牛」隊在極其惡劣的生存狀態下頑強的意志和近乎英雄主義的完全奉獻的精神。

　　這就是我們看到的《可可西里》，它以出乎意料的收視率和觀眾的認可贏得了自己的成功。像一陣清風刮過了影壇，《可可西里》幾乎逼真到如同一部紀錄片，它以令人吃驚的震撼力讓那些極盡奢華、拼命玩弄視覺效果的所謂名導的大片，終於露出了缺少靈魂的蒼白來，學者李澤厚因此感歎「《可可西里》是中國電影美學的革命」。這部從空洞輕浮的中國影壇崛起的、充滿了平民氣息和陽剛之氣的影片，因此獲得了第41屆臺灣電影金馬獎的五項提名獎，並獲得了東京國際電影節評委會大獎。《可可西里》帶給影壇的衝擊力是可想而知的。

　　杳無人煙的大地、藏羚羊血淋淋的屍骨、零下二十度的氣溫、冰凍的河水、肆虐的暴風雪、吃人的流沙、一隻英勇頑強的護林的隊伍、和那些倒下的犧牲者們-這些逼真的鏡頭產生的零距離的視覺效果，不僅引起了觀眾內心的震撼，同時對陸川和他的整個攝影組和演員們而言，也是一次生命的歷練和靈魂的洗禮。

在流淚的觀眾中，還有陸川，每每放映這部影片，他都會情不自禁泣不成聲。

如果你對生命感到心灰意冷，百無聊賴；如果你沮喪、頹廢、且又無所事事那麼你就去看《可可西里》吧

零下八度

Eight below

導演	Frank Marshall
製片	Patrick Crowley, David Hoberman
主演	Paul Walker, Jason Biggs, Bruce Greenwood, Moon Bloodgood
年份	2006

這部影片讓人潸然淚下的是人與犬之間的那份生死契闊的情感。

八隻雪橇犬和人一起千里迢迢地來到了南極洲，只是為了協助探險隊員們探險，於是，它們肩負起的是人的使命。同時它們發揮的是犬的特長，那就是在人遇到危難的時候，它們只能衝鋒在前，將人的生命放在第一。

八隻雪橇犬都是好樣的，它們成了傑瑞工作上最得力的幫手。傑瑞給每只犬都起了一個好聽的名字，傑瑞對它們個個的瞭解就像自己親生的子女一樣清楚，它們和自己的主人傑瑞結下了濃厚的情感。

科學家萊倫博士來了，他到南極洲尋找一種隕石。他所去的地方，必須穿越冰面，那是一個危險的地帶，只有坐雪

撬才能抵達，八隻雪撬犬在傑瑞的帶領下，載著萊倫博士和他的儀器出發了。

危險地帶終於過去了，但二十五年來不遇的風暴即將席捲南極洲，不肯就此罷手的萊倫博士堅持著要尋找到他夢寐以求的那塊隕石。當萊倫博士終於找到了那塊水晶般的隕石時，看著欣喜若狂萊倫博士，傑瑞知道是那些犬為萊倫博士立下了汗馬功勞。

萊倫博士在去目的地的路上，摔到了冰的罅隙裡，是那些犬用盡了力氣將萊倫博士救了出來；在回基地的路上，萊倫博士一不小心從冰山上摔到冰窟窿裡去了，一隻叫瑪雅的犬小心地爬過斷裂的冰面，將救繩套套在了萊倫博士的脖子上，萊倫博士終於再次在犬的幫助下獲救了。

萊倫博士成功了。站在頒獎臺上，他光彩照人，令人矚目，但是那八隻犬卻因為暴風雪來不及撤退而全部留在了基地。即使它們曾經為人做出過什麼，但它們不過是犬，誰會在乎它們呢，但傑瑞在乎。那八隻犬在他的生命裡占著重要的位置。傑瑞四處救援，四處奔走，他不能想像那些犬在沒有人跡，沒有食物的情況下如何生存，如何熬過零下幾十度、漫長的冬季，拯救那些犬需要的高昂代價就像天方夜譚，所有的機構所有的人都對傑瑞說，忘了它們吧。傑瑞甚

至離開了自己喜愛的工作，他不敢面對自己的曾經，一種負罪感讓他從此沉淪，一蹶不振。

看到萊倫博士站在頒獎會上，傑瑞的心再也無法平靜了，他知道那些犬在一些人的心裡不過就是工具而已。看著傑瑞憂鬱而不知所措的目光，那些犬的前主人對傑瑞說：你應該尊重那些犬為你所做的。你應該去做一種能讓你內心平靜的事。他決定靠個人的力量和運氣去拯救那些犬。

於是，傑瑞背著行囊獨自出發了，他決定獨自承擔人為犬的道義，他不能放棄犬對他的那份情感，也不能放棄他對犬應負的那種責任。

而那些犬呢，看見直升機載著人像一隻鳥飛向天空時，那些犬不知是什麼什麼叫拋棄，什麼叫失約。八隻拴在鏈子上的犬終於在本能自衛的意識下掙脫了鏈子開始自救，只有一隻叫狼傑克的犬始終不動地趴在那，忠誠地等待它的主人到來。

整整一百七十五天過去了，那些犬只能靠捕鳥生存，只能靠動物的殘骸生存，但它們從沒有放棄期盼和等待，月光升起來了，它們以為主人乘著鳥一樣的飛機回來了，它們歡叫著又沉默了，它們沉默了卻仍然期待著，直到傑瑞出現了，人與犬的相聚的那一刻讓人潸然淚下。

傑瑞的所為終於打動了他的朋友。博士動用了他的研究基金雇用了一架直升飛機幫助傑瑞去找回那些犬，其實他們在尋找的過程中，都找回了應該屬於自己那份不該放棄的東西：博士找回了良知，凱蒂找回了自己的愛情，庫克找回自己的自信，而犬找回了人和犬之間的那份信任。

　　影片隨著飛機就要起飛就要結尾了，有一隻犬不肯走，傑瑞跟著它向前跑去，原來遠處的地上還有一隻受傷的犬。傑瑞的眼睛濕潤了，犬身上有的人已經沒有了，這些犬讓我們掉淚，是因為我們感動了，犬的種種好由此可見。

越戰獵鹿人

Deer Hunter

導演	Michael Cimino
製片	Barry Spikings, Michael Deeley, Michael Cimino, John Peverall
主演	Robert De Niro, Christopher Walken, John Cazale, John Savage, Meryl Streep, See Full Cast
年份	1978

影片的開始是一個叫邁克爾的英俊男子開著一輛破皮卡車和他的一幫弟兄們在大街上橫衝直撞，你會發現他們對生命的態度是遊戲的。過剩的荷爾蒙讓這幫年輕人不知如何打發自己的年輕了，於是，邁克爾載著他的弟兄們在狹窄的街道上去和一輛大卡車飆車。當他們拿自己生命去瘋狂去玩笑的時候，他們卻不知道無憂無慮的好日子已經結束了，另種命運正在暗中覬覦著他們。

是越戰改變了這一切。

邁克爾、尼克、史蒂夫被應徵入伍了。三個年輕人，三個好朋友並不清楚戰爭對他們意味著什麼。一個從越南戰場服役歸來的上士用三個字詮釋了這場戰爭的意義：他媽的。三個年輕人很生氣，他們認為上士不該如此褻瀆這場神聖的戰爭。

去了越南戰場，他們經歷了殘無人道的火海戰役，然後成了戰俘，成了幾個越南軍官賭桌上的戰利品，直到水牢裡頃刻間飄滿了戰俘們鮮血淋淋的屍體，他們才明白了生命的價值和意義。一粒槍子就是一條命，在那幾個殺人不眨眼的越南軍官的眼裡，這些戰俘不過是他們用來賭搏的一個個活生生的靶子。

萬分恐懼的斯蒂夫神志開始失常，最後輪到邁克爾和尼克上場了，兩個人面對面坐著，各自的手槍頂在各自的腦門上，不是你死就是我活，尼克脆弱的心靈正在崩潰，邁克爾不斷地暗示尼克，在千鈞一髮之際將手槍一下掃向了越軍官，三個難兄難弟終於躲過了這場劫難。

獲救並不意味著新生，戰爭的殘酷就在於它們不僅能毀滅人的肉體，同時也能摧垮一個人的精神和意志，我想這也是導演邁克爾·西米諾通過這部影片所想表達的一種思想。

越戰終於結束了，但三個年輕人的命運已經被改寫了，他們再也回不到從前了。

失去了雙腿的史蒂大想躲在殘疾院了此一生。尼克迷茫了，戰爭毀掉了他對生活的熱情和嚮往。尼克開始徘徊，生不如死的他索性走進了賭場，他把自己的生命再次抵押在那種沒有血性的賭注中去了。

身掛多枚勳章的邁克爾榮歸故里了，但傷痕累累的他卻再也找不到昨天的歡樂了。他努力掙脫戰爭帶給他的種種陰影，曾經好獵的他，再次舉起獵槍對準那些無辜的鹿群時，他的心開始顫抖了，他放走了那只美麗的母鹿。邁克爾知道自己真的變了，曾經以捕獵為樂的日子已經結束了。

　　在這部影片中，邁克爾是一個真正的英雄，邁克爾表現出的沉著冷靜，臨危不懼足以顯現出一個男人最頑強的品質。在我的心目中，邁克爾是一個完美意義上的男人，在最最關鍵的時刻，邁克爾從來不會為了自己而放棄他的每一個兄弟。為了尼克，他重返越南，經歷了千辛萬苦他出現在尼克的面前，當他把槍頂在自己的腦門上，不惜以自己的生命為代價，用真誠的淚光對尼克說：我愛你。你應該回家，回到屬於你的美國的那個家時，尼克哭了。這個情節是這部影片最出彩的一個地方。我喜歡這部影片並不是它的戰爭場面，而是它所體現出的濃濃的人情味。

　　這個故事發生在美國的一個小鎮，這小鎮的附近就是工廠，當工廠冒出陣陣輕煙時，小鎮的一天就開始了，這個熟悉的場景很像我所在的城市，那群快樂的年輕人彷彿就生活在我的身邊。只有經歷了，我們才會發現安寧的生活有多麼美好。遠離戰爭吧，《越戰獵鹿人》最想對我們說的就是這句話。

海上鋼琴師
The Legend of 1900

導演　Giuseppe Tornatore
製片　Giuseppe Tornatore
主演　Tim Roth, Pruitt Taylor Vince
年份　1999

（La Leggenda del pianista sull ' oceano）

他出生的時候沒有出身紙，也沒有證件，他是在船艙裡的那架鋼琴上被人發現的，他是一個棄嬰。從此，1900就成了他的名字。

1900喜歡海洋，更喜歡這艘總是在海洋上飄來飄去的客船，這艘冒著濃煙，用鋼板焊接起來的客船就像一隻巨大的搖籃，用她溫暖的懷抱養育了1900。

那是一個飄滿了音樂的盛大的晚會，1900發現了船艙這架鋼琴，他走了過去，彷彿是這架鋼琴生下了他，他一下就愛上這架鋼琴，那時，他還是個孩子。

從手指觸到琴鍵的那天起，1900就彷彿聽到了自己靈魂的回音，當那些優美的樂曲像水一樣從他的指間流淌出來的

時候，1900一下就找到了生命歸宿，他發現人生的快樂和幸福就在於此。

那架鋼琴就是天國，1900就是神。1900彈奏那些鋼琴曲如天籟震驚了整個海洋，直到前來挑戰的美國爵士樂大師落荒而逃。但是鋼琴並不是1900生活的全部。

1900終於碰見了一個心儀的女孩。

那個有著丁香般憂鬱和丁香般美麗的女孩一下就打動了他的心，他為她即興而作的鋼琴曲是他一生創作的最好的作品。船終於停了，女孩要上岸了，不善言表的1900只能眼睜睜地看著這個讓他憔悴不已的女孩消失在陸地上了。

1900決定下船。

身穿米色大衣的1900，一表人才，風度翩翩，他走下踏板，每一步都很堅定，果斷，充滿了自信，他甚至看見自己心愛的女孩正在向他招手⋯⋯

1900突然站住了，就像一隻張開翅膀的鳥，忽然又轉過身去，他又回到了船上。這是1900第一次也是最後一次對陸地湧動過的嚮往。當他的雙腳正想踏向陸地時，他發現了一個結，就像一個瘖啞的琴鍵，怎麼也發不出聲了，他看見自己的心靈深處有一個無法跨越的溝壑，就像一雙無形的大手，一下就攔住了他的去路。那一刻，他看見了自己的昨天，

也看見了自己的明天，一個只能與鋼琴為伴為生的男人。現在，一個有關陸地的夢想，就像一個汽泡一下就不見了，

那一刻，淚水湧上了我的心頭，每個人就像一朵花，每朵花都有一個結，我們看見了花開，我們卻看不見花背後的那個結，那個結就像一把鎖，那把鑰匙卻不在我們手裡。

導演朱塞佩托納多雷（Giuseppe Tornatore）就像一個心理大師，當他用那些優美的琴聲打動我們的時候，他總是會讓我們想起一個鏡頭：一個孤獨的男孩正靠在船窗邊凝視著大海，除了船就是海，船成了男孩生命的根，海成了男孩生命的魂，男孩與鋼琴的情結是命定的。

這艘經歷了戰爭和炸彈的叫做維珍尼亞客船終於老了，老到該下葬的那一天了。1900和小號手麥士就坐在那些彈藥箱上決定他們的未來。

麥士說：讓我們從頭做起，就以你的名字命名，組成一個兩重奏，我們會大紅大紫的。

1900說：當年走上踏板，我忽然看見一個綿綿不盡，沒有盡頭城市，那是一個無限的琴盤，我怎麼能奏得過來，鋼琴有八十八個鍵，是有限的，而音樂是無限的。我能應付過來。在有限的鋼琴上，我自得其樂，我過慣了這樣的日子。

我無法捨棄這條船，我寧肯捨棄自己的生命，反正這世界沒有人能記住我。

1900的選擇，孤清而又決絕，直到生命終止，他一直在演奏他的鋼琴。

一個充滿了音樂天賦的鋼琴師終於與這條船同歸於盡了。

這是一部讓人心靈震顫卻又無法言說的片子。1900的人生結局和功利無關，與世俗無關。如果你不明白1900的最終選擇，那麼，你最好什麼也別說。

Drumm

德拉姆

導演	田壯壯
製片	Toyohiko Harada
編劇	田壯壯
年份	2004

沒有特定的場面，沒有劇本，沒有專業的演員，田壯壯帶著他的攝影組一行人跟在馬幫的後面，一邊走一邊拍攝，一邊就地採訪。歷經千辛萬苦終於在滇藏古道上拍攝出了這部震撼人心的紀實性的影片。

影片一開始，丁大媽的一家，十五口人的一個大家族，卻包含了六個民族。就像蘿蔔、青菜、辣椒、一樣，他們和諧的生活著，因為並不富有的他們都有一顆乾淨的心。

十九歲的扎西和哥哥共娶了一個妻子。在他的眼裡，妻子就像姐姐，他穿著姐姐織的毛衣上路，他感到溫暖如愛。給姐姐帶回喜歡的東西，他想讓姐姐做一個漂亮的女人。在扎西的心裡，男人要有男人的責任，因為這個家必須由他和哥哥共同承擔。哥哥會先老，而他還年輕，他要用自己的力

量來支援起這個需要他的家，因為父母老了，而他和哥哥的孩子正在長大。

一個民族就像高原上的山脈，他們的骨子裡流著相同的血，一百零八歲的老奶奶卓瑪雖然雙目失明了，當她拄著拐棍顫顫微微地走過來的時候，她很像一尊神，她深愛的丈夫被抓了壯丁，她哭瞎了雙眼。她在衣食無依的狀態下帶大了她的孩子，她挺立著她的頑強。她很自豪地說，人要拿得起，放得下。我相信這話也是她對自己的子孫們說的。她說的時候，爐子上的縷縷炊煙就像往事從她曾經美麗的臉龐旁流逝了。她說是神的力量讓她活到了今天。

在一座簡陋的教堂裡，村裡的聖徒們正在為一個死去的姐妹祈禱，聖徒們的歌聲就像過濾後的泉水，繚繞在村落裡。八十四的老牧師阿迪老了，但他像美國牧師曾經帶他一樣帶出了自己的徒弟，三十歲的余建平正在佈道，他佈道的時候，靜靜的山村，黃色的土地，古樸的建築和那些植物都披上了清白的月光，世界因此安祥而又美麗。傍晚的時候，霞光托起一個個村寨，而村寨裡最醒目的就是教堂。不知道很久以前，在蔽塞的深山老林裡，上帝不遠萬里的使者們是怎麼抵達的，上帝的福音讓所有的貧窮並不潦倒，讓所有的不幸能看到光明。

一個馬幫的騾子被一塊意外的石頭砸死了，他一邊為他的騾子超度，一邊傷心地哭泣，在他和他的家人心中，騾子就像他的親人。他愛他的騾子，他說騾子比人還要苦，還要累，而騾子卻不會說。他說他的騾子死了，他的孩子老婆會和他一樣傷心的，他給自己的騾子起了一個個好聽的名字，其中一個騾子的名字叫德拉姆。德拉姆在藏語中，就是平安女神的意思。

　　當田壯壯帶著二十一個人的攝影隊伍沿著茶馬古道，歷時三十二天拍攝終於結束的時候，他深深地舒了一口氣，是「德拉姆」給予了他們攝製組此行的護佑。攝製組一直跟在馬幫的後面，當馬幫們沿著懸崖峭壁行走的時候，坑坑窪窪的棧道，碎石坡亂石隨時會從天而降，而所謂的路就是人和馬日日、月月、年年走出來的巴掌寬的坑道。當馬幫們踏上那條道時，家人的期望，未卜的命運，而他們把自己全部都託付給冥冥之中的神靈去保佑了。

　　因為田壯壯，當那些溫暖的鏡頭貼近原住民的千年不變的生活方式和生活態度時，我們不僅瞭解了那片神秘的土地，也瞭解了那些淳樸的民風。世界在外邊，而他們在裡面，很少有人能抵達他們生活的區域，而這些尚未被都市文明污染的原住民們就像一棵遠離塵囂的樹，也像一塊歷經風

雨卻不曾改變的石頭讓我們看到了生命的本質。不曾雕飾，不曾浮華，不曾虛偽，不曾奸詐，他們以自己的方式生活著，不卑不亢，堅韌不拔，與他們生存的的環境和諧成了一首古老的詩，讓人回味無窮。

　　這部真實的紀錄片則以詩一般的語言贏得了全球的共鳴。

孩子的天堂

Volume 2

天堂的孩子
The Children Of Heaven

導演	Majid Majidi
製片	Amir Esfandiari, Mohammad Esfandiari
編劇	Majid Majidi
主演	Amir Farrokh Hashemian, Bahare Seddiqi
年份	1999

貧窮有兩種，一種是物質的，一種是精神的。

在這部影片中，我們看到了另一種貧窮，生活成了一件無法遮體的破衣服，到處都是漏洞。

一對兄妹就出生在這樣的家庭裡，父親有的是力氣，可是他找不到工作；母親身體不好，要吃藥，還得照顧家；房子是租的，已經幾個月沒交房租了。好在兩個孩子還有學上，貧窮就像下雨天，沒有傘，沒有膠鞋，人就無法出門，但雨卻要不停地下，躲在房子裡的人很焦慮，一把雨傘和一雙膠鞋就能難倒一個想出門的人。

影片中的哥哥和妹妹面臨的就是這樣一個困境。妹妹的鞋破了，哥哥替她拿去補，鞋補好了，哥哥把鞋順手放在賣菜人的櫃子裡，他去挑馬鈴薯。掃垃圾的人來了，把塑膠袋

裡鞋子當垃圾清走了。妹妹的鞋沒有了，哥哥知道自己犯了大錯，妹妹總不能光腳上學吧，但他不敢對爸爸媽媽說，因為他知道家裡沒有錢，懂事的妹妹看見淚眼汪汪的哥哥，心一軟就成了哥哥的同盟，兄妹倆只能穿哥哥的球鞋去上學，好在他們上課的時間不一樣，一個去一個來，找好了接頭的地點，他們把球鞋當作了接力棒，每天輪流穿鞋去上學。

飾演哥哥的小演員長了一雙鹿一樣的大眼睛，那眼睛就像小潭一樣蓄滿了淚水，生活的悲苦就像一面鏡子，從男孩的眼睛裡折射出來，丟了妹妹的鞋，他難過地哭了；妹妹來晚了，他穿上鞋去上課老是遲到，被校長發現了，校長要他回家去，男孩委屈地哭了；男孩一心想還妹妹一雙鞋，他決定去參加學校的長跑比賽，第三名獎勵一雙鞋，男孩雖然贏了，但他沒想到會拿到第一名，男孩失望地哭了，因為第一名的獎品不是鞋。

鞋在這部影片中就像一扇門，它讓我們窺視到了貧窮的本質，在貧窮面前，人有時不得不彎下自己原本很堅挺的腰杆。人一旦喪失了戰勝了貧窮的信心，就很容易就委頓下去，成為生活的奴僕。影片中的父親帶著兒子到城裡挨家挨戶找工作，好在城裡的人並沒有歧視他們，父親找到了事做，兒子和一個城裡的孩子玩得很開心。

在影片的背後暗含了一種文化，如果不是一種宗教的信仰支撐了窮人戰勝了困境的信心和勇氣，後果便可想而知。父親再窮，但他在給教會做義工時他決不會貪小便宜。在教堂裡，他一面做事一面淚流滿面，是感傷生活的困苦，還是想到了主的慈悲，我們無法知道做父親的複雜內心。但他是善良的，他從不抱怨生活，他努力的尋找工作，終於在影片的結尾我們看見這個男人，一家之主，兩個孩子的父親在掙到了錢之後為兩個孩子各買了一雙新鞋子。

鞋在這部影片中就是一個特寫的鏡頭，它被攝影鏡頭跟蹤著，不斷地放大，再放大，我們跟著妹妹的目光看見了她美好的心靈，她穿著哥哥的又髒又大的舊球鞋在上體育課時，不好意思的將腳縮了又縮；做操時，她的眼睛情不自禁地盯著操場上那些女孩子腳上各式各樣漂亮的鞋子；走到商場時，她的眼睛掃過了一雙又一雙美麗的鞋子，她的心充滿了嚮往；尤其當她從一個女孩子的腳上看到自己的那雙鞋子時，她瞪大了眼睛開始跟蹤那個女孩，當她和哥哥看到那個女孩的父親居然是一個盲人時，她和哥哥的心一下就收回了原本的念頭，他們不打算再要回自己的鞋子了。

人生的一切都是善念，無論生活多麼貧窮，只要心存希望，不乏愛，貧窮就不會成為惡。一雙換來換去的鞋子，讓

我們看見窮人家的兩個孩子善良而純樸的心靈，就像風雨中綻放的兩朵小花，清潔而又芬芳。

導演　Paolo Virzì
編劇　Francesco Bruni, Furio Scarpelli
主演　Edoardo Gabbriellini, Malcolm Lunghi, Matteo Campus
年份　1997

Ovosodo

一個少男的傳說

人不能選擇自己的家庭，就像人不能選擇自己的國籍，人的出生很像蒲公英，無論落到哪裡，自己都沒有選擇的可能。

比路和馬索是同學也是好朋友，表面看上去，他們並沒有什麼不同，青春著、年少著、單純著，充滿了生命的活力，有對生活的激情和嚮往。比路進過馬索的圈子，馬索也去過比路和比路老師的家，但一圈轉下來，他們才發現彼此的人生並不在同一起跑線上，馬索還是馬索，曾經的叛逆就像一次賭氣的離家的出走，最終，他還是回家了，還是走上了父親早為他的安排好了的出國路；而比路還是比路，富人的生活方式對他來說就像蜻蜓點水，沒有資本也沒有資格的再玩下去的他，又回到了他的貧民的階層過他的貧民的生活。

不修邊幅的馬索曾經紮著藝術家的馬尾辮，大大咧咧，

邋邋遢遢的，常常蹺課，作業幾乎不做，就像一隻沒有巢的鳥，喜歡流浪，他說他是一個「孤兒」。其實一個天馬行空、我行我素什麼都不在乎的人是需要生活的底氣和資本的，直到有一天，當衣冠楚楚西裝革履的馬索回到他的階層時，你才發現其實馬索的內心其實一直是優越的，只是他用叛道和另類的生活方式掩飾了這一切。

　　而比路則不同了，比路一直是自卑的。這個在貧民窟長大的孩子，善良、真誠是他未曾改變的本質。他行為不檢的父親酗酒、鬧事、偷竊，草根階層的所有的壞習氣，他都沾染了。家沒有給比路任何安全感，他的家就是一隻破爛的小船，不停地滲水，不停晃蕩，一直就那麼漂泊著，而學習則成了比路唯一的愛好和逃避，他不知道自己的未來在哪，但他起碼不願意像父親這樣活著，還是孩子的他居然在作文中寫道：一個平凡的人倘若不能抵抗種種的誘惑，他一定要倒楣的，一個窮人只能適應貧窮的生活，但富人除外。比路是在說他父親嗎？還是在說他的現在，那麼小的孩子，心底已抹上了沉重的陰影，所以比路選擇做了一個循規蹈矩的孩子。所幸他的老師成了他成長道路上的依靠，讓他進了一所只有富人才能上得起的學校。

　　但人真的有抵抗誘惑的能力嗎？

從比路和馬索做了朋友的那天起，比路自己也不知不覺地跟走上了一條和他的階層完全不同的路。

　　當比路忘乎所以跟著馬索到這到那時，他其實是被青春的激情慫惠著，被一個完全嶄新的世界所吸引著，早已忘了自己小時候的誓言，直到有一天考試沒有通過的他又回到了貧民窟，比路才發現自己的命運並沒有發生任何改變，他不過從原點又回到了原點。

　　馬索發現，父親又進了監獄，繼母依舊一邊抱怨一邊維持著這個家，他傻乎乎的弟弟依舊沉浸在不知憂愁的狀態裡，而他不過是這裡的似乎從未走出去過的孩子。直到有一天，他在馬索父親的廠裡見到了馬索，他才發現自己和馬索曾經的歲月已經畫上了一個句號。

　　比路的覺悟應該是從這一刻才開始的吧，他扔掉馬索生日上剩下的蛋糕，那是馬索的母親恩賜他這個窮人的，比路收回了自己的心，他看見自己的根就在他生活的那個貧窮卻不失溫暖的土地上。

　　曾經暗戀他的女孩就像一個不變的路口，依舊等待他的歸來；而他的家人一如既往的愛著他；原來人的成長就是看清了自己。看清了自己就是看清了自己的人生的目標，馬索發現自己人生的目標就像一棵樹正在發出微笑。

美麗人生
La Vita è bella

導演	Roberto Benigni
製片	Gianluigi Braschi, Elda Ferri
編劇	Roberto Benigni, Vincenzo Cerami
主演	Roberto Benigni, Nicoletta Braschi, Giorgio Cantarini, Giustino Durano, Sergio Bini Bustric
年份	1997

一個幸福的家庭，在和風細雨中，卻因戰爭的到來改變了一切。

基多是一個猶太人，他們的命運由此改變，他們面臨的是納粹的迫害，他們只能被囚禁在集中營，度過一個個黑暗的日子。

面臨不幸的菀臨，面對一切苦厄，基多只有一個念頭，要用他的父愛為那個純潔弱小的兒子約書亞擋住恐怖的陰影，擋住強暴對他的戕害，而他身陷囹圄唯一的武器就是用美麗的謊言和遊戲的方式為自己的兒子找到一方快樂的天地。

戰爭剛剛開始，小約書亞問父親：

為什麼商店門上掛著猶太人與狗不准進入的牌子。

基多反過來說：「我們開的書店就不掛牌子。」

小約書亞說：我們也掛一個。

基多說：好，牌子寫什麼？

小約書亞想了一下說：野蠻人和蜘蛛不許進書店。

……

基多用成人的機智，保護了兒子幼小的自尊。

當三個兇神惡煞的納粹軍官，端著衝鋒槍對著天真的孩子吼叫要宣佈集中營的紀律時，基多挺身而出，冒著生命危險改譯其原意為兒子的遊戲規則：

一不准啼哭；二不准找媽媽；三不准喊餓要點心糖果，否則就逐出競賽，競賽的禮物是一輛坦克，但兒子的表現必須抵達一百分。

天真無邪的兒子驚喜的表情與基多的無奈之下的謊言形成了鮮明的對比，基多的靈機一動免除了兒子幼小的心靈遭遇的傷害，而遊戲則能讓兒子無憂無慮的在集中營恐怖的環境中自得其樂的活著。

為了贏得一輛真正的坦克，天真的小約書亞和自己的父親在集中營一邊遊戲著黯淡的人生，一邊艱難度著每一天。

納粹的末日就要到臨了，深思熟慮的基多，將兒子藏在早就看好的牢獄角落的一個鐵櫃子裡，他囑咐兒子要等人全部走光了，他才能出來，而他自己則去尋找自己在集中營的妻子。

妻子朵拉是基多心中最美麗的公主，這位身出名門的公主是義大利人，在明明可以逃生的時刻，她卻毅然決然的選擇了那節馳往死亡的列車，她說她只想和丈夫、孩子生死與共。一個放棄了生的女人，她的愛才顯現出一種尊貴。而基多是一個值得她這樣犧牲的男人，因為基多是一個肯為愛付出和冒險的男人，同時他又是一個充滿了機智和情趣的男人。他的一生彷彿都在善意中遊戲著，他以善意的遊戲卻贏得了他最最寶貴的東西：妻子朵拉的愛和兒子小約書亞對他無限的信任。他贏得的其實是他淡定自如的遇事不驚的人生態度。

　　為了能讓兒子僥倖的生存下去，他一直艱難的和兒子遊戲著那個謊言，他用自己的謊言做成了一把能擋風避雨的傘，輕輕地罩在孩子的心靈上，直到他被納粹抓去，直到他死，他都堅持著用勝利的姿勢，用滑稽的微笑與兒子做了最後的告別。

　　影片前半部，基多的幽默和滑稽只能博得我們無心無肺的一笑，但影片的後半部，基多的幽默和滑稽卻讓我們用更沉重的心情一邊敬重地笑著，一邊流出了感傷的淚水。從基多身上，體現了一個男人最優秀的品質，將一切苦難沉入心底，將輕鬆快樂留給他人，他喚醒的是人心靈深處最高貴的

品質，任何時候，都要學會坦然地面對，只有這樣，黑夜才能變成白晝，不幸才能變的美好，再不堪的生活也會因為熱情，因為摯愛而綻放出溫馨的花朵。

約書亞最終得到了一輛真正的坦克車，最終找到了媽媽。一直到很多年以後，他才明白父親為了那個遊戲付出了怎樣的壓力，為了他不受傷害的心靈，扮演了怎樣的角色，掩飾了內心怎樣的煎熬和痛苦。父親一直活著他的心裡，快樂的父親如陽光照耀了他的一生，這才是父親送給他的人生的最好的禮物。何為父愛，這就是了。基多用他的行為證明了：人生本不美麗，但愛能改變一切。

烏龜也會飛
Turtles Can Fly

導演	Bahman Ghobadi
製片	Babak Amini, Hamid Ghobadi, Hamid Ghavami, Bahman Ghobadi
編劇	Bahman Ghobadi
主演	Soran Ebrahim, Avaz Latif
年份	2004

這部榮獲了多項大獎的影片打動了多少人的心，我不知道，我只知道這部影片就像一朵帶刺的玫瑰扎痛了我的心。

影片一開始，一個十三、四的伊拉克的女孩站在懸崖上，她柔順的長髮隨風飄舞著，她嬌小的身軀也像一片柳葉在風中搖擺著。她的腳下就是萬丈深淵，深淵下就是碧藍的海水，你會以為她對海產生了嚮往，你不會想到其他的，其他的只屬於成人，而她還只是個孩子。

當她背著一個小男孩出現在我們面前時，我們看見了那張本該無憂無慮的臉卻失去了孩子的天真，那張不該憂鬱的臉甚至還有了幾分憔悴，她是那樣的清麗又是那樣的無助，就像一支蓄滿了淚水的荷，讓人不免愛憐。一個叫衛星的少年就是一瞬間被這個叫阿格琳的女孩深深吸引了。阿格琳向

衛星尋求一節電線，這根電線就像一種媒介，讓阿格琳一下就走入了衛星的心靈深處。然而，自始至終，衛星都空懷著對阿格琳一腔愛戀，，衛星對阿格琳那份熱烈的情感就像一把失靈的遙控器，阿格琳緊鎖著她的心門，她在迴避衛星。她從未舒展過眉頭，從未打開過笑臉，阿格琳就像一個謎，讓人感到困惑，當那個謎底終於打開的時候，一個出乎我們想像的現實就像一把鋸齒割痛了我們的心。阿格琳居然背負著一個巨大的隱痛，它讓我們看到了無情的戰爭背後滋生著怎樣的罪惡，那些些手持武器的伊拉克士兵不僅殺死了阿格琳的父母，還姦淫了這個還是孩子的女孩，而罪惡的種子就是阿格琳背著的那個男孩。看到這個男孩，阿格琳就像看到了不堪回首的昨天；看到了自己不曾癒合的傷疤；常常的，她感到自己背負的那個男孩就是一根恥辱的十字架，壓得她喘不過氣來。阿格琳想到了死，想扔掉這個孩子，但她的哥哥漢高夫一直用一顆善良的心願在阻攔自己深愛的妹妹。漢高夫沒有讀懂妹妹的心，他一直在用自己並不堅強的肩支撐著妹妹和那個孩子。他不知道當阿格琳看著這個一天一天正在長大的孩子，她的心也一天比一天的陷入了更大的傷害和痛苦，面對衛星純潔和熱烈的目光，阿格琳就越感到了自慚形穢和心灰意冷。她母羊般悲苦的目光讓我們看到了什麼叫哀莫大於心死。

看不到希望和未來的阿格琳終於沉溺了那個男孩，自己也縱身懸崖，她以自己的死了結了自己被摧殘的生命，但她的靈魂就像一隻龜終於飛到了大海的深處。

　　戰爭的罪惡不僅如此，即使戰爭結束了，依然留下了不可收拾的殘局。影片中，我們看到了一大群孩子，這些失去父母的孩子也失去了生活的來源，他們只能靠起地雷為生，為此，許多孩子失去了雙臂和雙腳。當失去了雙臂的漢高夫用嘴起地雷的時候，我們看到了阿格琳驚恐的眼神，除此之外，他們不知何處可以謀生，他們像所有的難民一樣，戰爭奪去了他們的家園，同時也奪去他們生存的權力。

　　在這部影片中，導演巴多‧哥巴第（Bahman Ghobadi）把他的鏡頭對準了孩子，戰爭留給孩子的創傷，不僅是肉體的，還有心靈的，不僅是過去的，還有未來的，這種命運對孩子們來說是不公的，但誰來為孩子們不公的命運買單呢。

　　我們終於明白了巴多‧哥巴第的用心，當他在危險的邊境不斷地出出進進時，他把關注的視角鎖定了孩子。我們從影片中看到了戰後孤兒們不幸的生存狀態，他們卻頑強、不失信心的活著。他們是不幸的，但他們的心靈就像鴿子一樣嚮往著藍天和白雲。巴多‧哥巴第用他的鏡頭只想說：只要心不死，生命就會滋長出新的希望。

天堂的顏色
Color Of Paradise

導演	Majid Majidi
編劇	Majid Majidi
主演	Hossein Mahjoub, Mohsen Ramezani, Salameh Feyzi, Farahnaz Safari
年份	1999

有人說如果你相信上帝，上帝就是存在的，而我們不相信上帝，是因為我們認為眼睛看不到的東西就是不存在的。

伊朗影片《天堂的顏色》通過盲童的視角向我們展示了一個世界，那個世界是我們看不見的，那裡面充滿了想像的回音和色彩。

一個叫默罕莫德的盲童，雖然，他生活在黑暗中，但他所感受到的是一個完全不同於我們的世界，雖然這個世界就在我們的身邊，而我們卻忽略了，當默罕莫德用他的敏銳的觸覺為我們展示出這個世界時，我們才發現原來在物質之外的世界還有那麼多的美好。原來美好的事物不在人的眼睛裡，卻在人的心裡。

一隻鳥落在樹叢裡了，默罕莫德居然憑著他的感覺不僅

摸到了那隻嗷嗷待哺的小鳥，而且還摸到了那棵樹，當他用心摸到了鳥巢時，小鳥歸窩了，默罕莫德笑了，他感到了自己和小鳥之間的那份愛。

和父親坐在回家的公共汽車上，默罕莫德聽見了風，當他用手去觸摸風時，默罕莫德感到了綿軟的風居然長著輕盈的翅膀，他感到了自己和風之間的那份和諧。

回到了家鄉時，默罕莫德聞到了泥土的芬香，當飽滿的麥穗一粒一粒滑過默罕莫德的指尖時，默罕莫德快樂地笑了，他感到了麥粒舞動的姿態；當他把臉去貼在奶奶那雙滿是滄桑的手中時，他感到的是奶奶一生一世的慈祥；他用手去摸妹妹的臉，在妹妹花一樣綻放的臉上，他感到的是微笑。

默罕莫德像堅信上帝一樣堅信他無法用眼睛看到的世界，處處充滿了陽光，充滿了愛，因為他是上帝不曾放棄的孩子，上帝用愛指引著他走向光明和未來。

默罕莫德並不知道在他看不見的世界裡，其實一直存在著惡。他不知道他的父親正在放棄對他的愛，用他的奶奶的話說，他中了邪的父親正在做著他自己都不敢正視的事。為了再婚另娶，默罕莫德的父親一直認為瞎眼的兒子是他的新生活的累贅和障礙。他先是想把默罕莫德全託給盲童學校；

然後他又想把默罕莫德交給一個盲人木匠做徒弟；後來，當他被一種莫明的邪念驅使著，把默罕莫德帶到森林裡，當洪水衝垮橋樑時，眼看著默罕莫德被洪水沖走了，做父親才從利令智昏中清醒過來，看清了自己一直的用心和不軌，是尚存的良知讓父親跳下水去，他要救回自己的兒子。

影片至此，我們彷彿看到了人類的殘忍，什麼叫一念之差，什麼叫置親情而不顧，人性的惡念原來就是這樣產生的，因為人擺脫不了的私慾。當影片中的父親違背父愛的時候，其實他已經遭受了懲罰，默罕莫德的奶奶走了，他自己打算再婚的計畫也泡湯了。難道是惡有惡報嗎！

當默罕莫德痛苦的向盲人木匠發出疑問：老師說上帝更愛盲人，如果有，我為什麼看不見他，他為什麼還要拋棄我？失去家的溫暖的默罕莫德用他微弱的聲音向這個世界發出了抗議。但默罕莫德最終還是信了，因為他相信老師說的話，神是看不見的，但是神無所不在，他相信奶奶會在遠方等著他，他相信妹妹正在向他招手，他相信他用心觸摸到的那一切都是美好的。

影片一開始在一片黑暗中，發出了一群孩子認領的聲音，那就是盲人的世界。盲人的殘缺只是肉體，而不是他們的心靈。只要有愛，他們的心靈就會開出花朵，這就是人性

的天堂，因為上帝曾經對他們說過；誰用心去觸摸，這個世界就是屬於誰的。

春風化雨
Dead Poets Society

導演	Peter Weir
製片	Steven Haft, Paul Junger Witt, Tony Thomas
編劇	Tom Schulman
主演	Robin Williams, Robert Sean Leonard, Ethan Hawke, Josh Charles, Gale Hansen
年份	1989

這是一所貴族學校。

一群帥氣而又陽剛的少年就像剛剛出巢的鳥,按捺不住內心的躁動和莫明的渴望,但他們卻找不到自己可以棲身的枝頭。

叛逆的他們,並不清楚自己不滿的動因是什麼,總之,他們既不想循規蹈矩,也不想做一個書呆子,更不想淹沒在刻板、沉悶、毫無生趣的清規戒律中,就像一滴清明的水珠,他們只想融入屬於自己的河流。在這個沒有任何活力、古墓般的學校裡,他們躁動不安,就像等待破蛹而出的蝶,苦苦地掙扎著。

基丁老師適時出現了。

他的出現就像一道曙光劃破了黎明前的黑暗。

基丁老師是吹著哨子走進教室的,他的所為就像一雙手

推開了一扇門，讓學生們看到了什麼叫身心的自由；接著基丁老師把他們帶到了展廳，在已故的校友的畢業照前，基丁老師的第一節課就這樣開始了。他以特有的教學方式提醒他的學生們：青春稍縱即逝，只有抓住每一個今天，生命才能活得更有價值。學生們興奮了，他們從來沒有見過這樣的老師，走下講臺，他彷彿就是他們其中的一個，他是那樣的懂得他們，他為他們引路，他為他們解除困惑，他是他們成長道路上真正的良師益友。

當基丁老師像一隻鷹一樣站在講臺上的時候，他以自己的行為為自己的學生找到了一種人生的角度，找到了一種戰勝自我的勇氣。而基丁的老師的文學課則成了學生們的最愛，那些優美的詩句如無聲的細雨落在學生們的心裡，春天的小草就發芽了。如果說科學知識是一把打開現實世界的鑰匙，而文學則如一束玫瑰，讓學生們體會到了什麼是生命的芬芳。

基丁老師學生時代曾去過的印第安山洞如今也成了尼爾和查理他們最愛的去處，他們在那裡朗誦五百年前的詩歌，那些已故的詩人彷彿就站在他們的背後，心與心的溝通，靈與靈的交融，澎湃的激情開始燃燒，每一個人都發現自己的精神世界變得豐滿而又充沛。

查理從骨子裡對學校現存的古板而保守的教育體制不屑一顧，是詩歌煥發了他的激情和愛，當他手捧著鮮花在自己的心愛的女孩子面前朗誦自己的愛情詩作時，他的勇敢不僅博得了少女的芳心，同時也讓他找到了男子漢的自信。

尼爾是一個品學兼優的學生。他陽光，俊美，充滿了詩意，他為自己找到了生命的意義而快樂。成長著，他清楚的看見自己的人生的目標，但嚴厲的父親卻強制安排著他的明天。做一個醫生，還是做一個藝術家，尼爾兩難了。父親的命令就像一堵牆，尼爾走不過去了，他只能以死來作為他的反抗，並以此證明：死去的時候，自己已經活過了。曇花似乎只有一現，但它短暫的綻放卻是那樣的燦爛。

尼爾其實是最沒人性的教育體制的犧牲品。

制度其實就像模型，模型澆鑄出來的東西不會兩樣。只不過這種教育制度對西方來說已經成為過去，而對中國來說卻是正在進行時，別人不受的罪，而我們的中國孩子卻依舊不得不受著。

這正是這部影片能吸引和能打動我們的地方。

尼爾的死讓我們潸然淚下，是因為我們想到身邊的那些孩子，他們常常臨近了死亡的邊沿，而他們的家長和老師卻全然不知。影片讓我們感到欣慰的是結尾，當怯懦的陶德不僅大膽揭露了校長卑鄙和無恥，還站上了自己的課桌，像一隻展翅的鷹，帶動了其他同學的決心和勇氣。

　　船長走了，但作為船長的基丁老師的精神卻深深地紮根在他的學生的心中了，無論船長去了哪裡，他身後的那些樹都會茂盛地成長，因為能讓人類不朽的是精神是靈魂。

藍風箏
The Blue Kite

導演　田壯壯
編劇　蕭矛
主演　呂麗萍、濮存昕、李雪健、郭寶昌
年份　1993

影片剛開始，天空是晴朗的，人的心也是晴朗的，林大雨年輕的爸爸媽媽就是懷著這樣晴朗的心情走到一起來的。

如果天空就這麼一直晴朗著，林大雨的生活也這麼晴朗著，他該會擁有一個多麼幸福的童年啊。

林大雨出生的那天，恰恰碰上了一場大雨，林大雨的名字就是這樣來的。這場大雨就像一種暗示，後來發生的一切都證明了天空不會總是那麼晴朗，人生也是如此，而林大雨小小的年紀居然經歷了那麼多的風風雨雨，這是他的父母始料不及的，更是林大雨無法逃避的。

林大雨永遠記住了那個風箏。那時他是幸福的，林大雨的父親幫他做了一個風箏，他和爸爸在一個空曠的地方放風箏。那時林大雨不懂什麼叫無常，不懂什麼叫萬劫不復，小

小年輕的他，更不懂什麼叫命運。

　　林大雨看見那個紙糊的風箏就像一對鳥的翅膀，輕盈的飛上了天空，林大雨真是快樂，他不知道這種快樂居然會中斷，並且永遠也找不回來了，那年林大雨四歲。

　　四歲的林大雨發現他們快樂的家突然間就不快樂了，爸爸不再理睬他，媽媽也開始愁眉不展，林大雨那麼幼小的心還讀不懂爸爸沉默、壓抑，和不幸。爸爸居然為了一點小事還打了他，林大雨長那麼大第一次挨打，當他的記恨還沒有消失的時候，爸爸突然間就消失了。媽媽說爸爸去了一個很遠很遠的地方，很遠有多遠，林大雨不知道，從那以後，林大雨就再也沒有見過爸爸。

　　後來他才知道，爸爸成了右派，而爸爸成為右派純屬偶然。

　　那天，爸爸的單位按指標要圈定一個右派，圈誰呢？所有的人都緊張得要死，生怕那頂帽子會落在自己的頭上，而林大雨的爸爸偏偏那時內急了，一趟廁所回來，林大雨的爸爸一下子就成了右派。這世界多了一個右派就多了一個不幸的人，多了一個不幸的人，就多了一個不幸福的家庭。林大雨就這樣成了一個不幸的小孩。

　　導演田壯壯用這樣一個看似滑稽卻又真實的故事告訴我

們那個離我們很遠的年代有多麼的荒唐，而這種荒唐卻讓許多人從天堂落入地獄，並且付出了終生的代價。

沒有了父親的林大雨從此內心就有了一個缺口。

即使一個叫國棟的叔叔給了林大雨父愛般的關懷，也給他們家帶來了依靠和支持，但林大雨同樣讀不懂國棟叔叔負疚的內心。其實，國棟叔叔是以贖罪的心理走近這個家庭的，因為他向組織說了實話，他的兩個朋友，其中包括林大雨的爸爸後來都成了右派。良知讓他的內心背負著很沉重的十字架，直到他倒下去，他死於營養不良和積勞成疾的肝病，他不得安寧負罪的心靈才跟著他的肉體一道解脫了。

已經成長為少年的林大雨，並沒有擺脫父親右派陰影，他成了一個有心理問題的孩子，他的叛逆讓頭痛的媽媽下了再次嫁人的決心。但林大雨的情況並沒有好轉，他再也不會輕易地接近一個陌生的人。直到一場更大的運動再次來臨，繼父對他和母親的囑託和安排，讓林大突然長大懂事了，他發現了繼父的好，但一切都晚了。身為老幹部的繼父死在一群無知無畏的孩子的手裡。而他的母親也被抓走了。

那時，林大雨抬頭看見了掛在電線桿那個破碎的風箏。那個象徵著林大雨的童年和少年風箏，再也飛不動了。

影片就這樣戛然而止了，一個荒唐的年代也嘎然而止了。田壯壯用一個孩子的眼睛，為我們再現了那個年代所發生的令人心酸的故事。好在那個年代已經過去了。

鯨騎士
Whale Rider

導演　Niki Caro
製片　John Barnett, Frank Hübner, Tim Sanders
主演　Keisha Castle-Hughes, Rawiri Paratene, Vicky Haughton, Cliff Curtis
年份　2002

喜歡這部影片，是那個毛利族少女純粹而堅毅的目光，就像一滴水珠，清潔了我們渾濁的心底。喜歡毛利族少女，是她騎上鯨的那一刻，世界變得如此博大和通徹，原來人與自然就是一家，而鯨只是其中的一種。

　　毛利族少女叫佩。曾經站在海邊，發出了爺爺才會的低沉，悠長的吟唱。夜是深的，海是深的，天空也是深，而佩內心的吟唱也是深而又深的。於是在那一刻，我們看到了一個奇蹟，一種不著圖像的回聲，彷彿從地球的那一端漸遠漸近地走來。站在海邊的佩感到一種來自神秘之處的溫暖和力量，她用充滿了淚水的目光看見她的祖先的當年，就是騎著鯨來到了現在的這個美麗的海岸，從此安家樂業的。從此，鯨就成了他們的神明。鯨群雄壯而又深沉的聲音穿透了黑夜，就像一盞神燈照亮了毛利族少女佩憂鬱的胸懷，她決定

一往無前地走下去，決不向命運低頭。鯨已經用它們的回聲告訴她，儘管爺爺懷有偏見，但她相信自己會贏得酋長爺爺的信任，會贏得整個家族的信任。

其實少女佩是最適合的人選，但爺爺固執地認為只有男孩才能接任他的位置，而佩的父親卻因妻與子的離世悲痛欲絕，丟下了佩自己離家出走了。當他以一個藝術家的身份回到自己的家鄉時，他與自己的故鄉已經格格不入了，他甚至想帶走自己的女兒佩。佩毅然決然地從父親身邊掙扎了回來，她愛自己的故鄉，她愛自己的爺爺奶奶，她更愛她腳下的土地，在她的內心一直有個聲音在呼喚她，那就是鯨。鯨彷彿一直在暗中告訴她，她就是酋長，她就是爺爺最好的繼承人。她一直在暗中學習著，不管爺爺如何冷淡，如何拒絕、如何傷害了她的那份執著，她都努力像爺爺打造男孩那樣打造自己。尤其是爺爺掛在胸前的祖傳的護佑物不小心掉入海底後，卻沒有一個男孩能幫爺爺打撈上來，這成了爺爺的心病，失望之極的爺爺從此一蹶不振。但他的孫女佩卻悄悄地潛入海底，幫爺爺打撈上來了那枚珍貴的護佑物。

佩雖然是個女孩子，但她的身上流淌著優秀品質足以證明她是卓爾不群最好的酋長人選。當機會就像一道閃電終於蒞臨時，毛利族少女佩站了出來。

當她站出來的時候，就像臨風的玉樹，出乎所有人的意料，尤其是出乎了她爺爺的預料，只有少女佩明白，鯨是懂得她的心意的，鯨也是懂得她爺爺的心意的，因為她的家族正面臨著困惑，而年邁的爺爺正在為誰來擔任他酋長的位置而愁腸百結的病倒了。

　　一群鯨擱淺了，所有的人都聚集在一起，準備把鯨送回大海，但鯨們卻怎麼也不肯下海，眼看離了水的鯨們就會渴死在海邊，毛利人急得束手無策，身為酋長的爺爺也無奈地低下了沮喪的頭。但佩卻走出了人群，她不聲不響地走近了鯨的首領，她魔語般的與鯨對話，她深情而睿智的目光與鯨呼應了，鯨似乎明白了她是誰，它們的前來彷彿肩負了一種使命，於是，那頭鯨終於帶著騎在它背上的佩走向了大海。所有人都驚呆，佩的爺爺更是驚呆了，他努力睜開昏花的雙眼，他不敢相信騎在鯨身上的那個騎士就是他的孫女，她就像一輪初升的太陽照亮了整個大海，也照亮了紐西蘭的海岸，更是讓所有人的心中升起了希望，他們就像看到了當年的祖先一樣，鯨帶走他們的祖先，再次回到了紐西蘭。影片的那一刻昇華的不僅是人與鯨之間的那種神秘的關聯，同時讓少女佩像一個少年英雄一下就贏得了人們的尊重。

　　佩於是成了當仁不讓的酋長。

原來一個人的成功，不是她的野心，而是她誠摯的決心，當神祇在暗中護佑著她，她便抓住了成功的翅膀。

心靈捕手
Good Will Hunting

導演	Gus Van Sant
製片	Lawrence Bender, Scott Mosier, Kevin Smith, Bob Weinstein, Harvey Weinstein
編劇	Ben Affleck, Matt Damon
主演	Matt Damon, Robin Williams, Ben Affleck, Minnie Driver, Stellan Skarsgård
年份	1997

一 個另類的男孩，他和他的朋友們喜歡酗酒，打架，一點也不安分守己，很混混的樣子。他的名字叫威爾。

讓你想不到的是，他竟然是一個數學天才。

雖然他沒上過大學，但他並不排斥知識，他蔑視的只是大學的無聊的教學體制，蔑視那些只會死記硬背的書呆子。他卻選擇了在麻省理工學院當一名清潔工，或許是他內心深埋著對知識的熱情吧。這個看似叛逆、桀驁不馴的年輕人就像一個謎，讓我們目光縱深著，對人性有了更多的瞭解。

在學校樓道的黑板上，威爾壓抑不住他對數學方程式的好奇，一次又一次地解開了那些數學難題，那些據說世界上只有幾個人才能解開的題，在威爾的手裡就像一個可以任意把玩的魔方。威爾深愛的女孩常常被那些化學題所困擾，但威爾總是手到擒來。威爾的天分是與生俱來的。當更多的人

為了那張文憑不得不吃苦受罪的時候，在沒有任何壓力的情況下，威爾就像上帝的寵兒，像玩似的走在數學迷宮裡，自得其樂。

威爾是有幸的。惜才如命的教授是他人生的第一個引領者。

從教授在學校的樓道上的黑板前發現威爾起，教授就在極力地幫助他，保護他，挖掘他，並希望這個數學天才能成為數學界一顆了不起的新星，當他發現威爾越規越矩的行為後，不是摒棄他，而是主動承擔了監護人的責任。當他不懈地再次將威爾領到心理學教授肖恩那兒，威爾的世界才算出現了些許的微藍，陽光才算真正臨近了他荒蕪的心底，如果說每個人的人生都有一個轉折，威爾的人生從此才算找到了真正的港灣，這個人後來既是他的朋友，也是他人生導師，給予了他從未得到過的父親般的溫暖。

威爾並不看重自己的數學天賦，他認為自己不過是在自娛自樂，在數學教授那兒，他解著那些枯燥的數學題，他認為那是一種很無聊的生活方式，他甚至拒絕了教授為他提供的替國家科研工作的優厚待遇。影片由此提出了一個有關生命的話題：生命究竟是功利的還是超脫的？是利他的還是自

我的？為此，肖恩和數學教授有一番談話，功利和超脫，就像錢幣的兩面，生命的抉擇由此可見。

威爾拒絕與成人的交流溝通，其實是在逃避成人世界曾經給他的傷害。只有肖恩知道，威爾害怕的其實正是他的過去，一個在後父暴力下長大的孩子，酗酒施暴的養父其實就代表了一個成人世界，曾經無力反抗的弱小的他，自卑，驚恐，一道沉重的大門從此隔絕了他與成人的往來。一直孤僻的他，躲在自我的孤島上，抵抗著一個未知的世界，就像肖恩說的：你只是一個孩子，你根本不知道自己在說什麼。我看到的是一個被嚇壞的狂妄的孩子。你是一個天才，沒人能否認這一點，但沒人能瞭解你的深處。肖恩就像一縷執著的陽光一次又一次投向著威爾緊閉的心底。直到有一天，肖恩對威爾說，這不是你的錯，內心的結就像一把鏽跡斑斑的鎖終於打開了，不再矜持的威爾撲在肖恩的懷裡號啕大哭，人性終於回歸了河流，感受到了愛的暖意，威爾終於走出了人生的第一步，不再與自己為敵，不再與世界為敵，像個真正的男子漢，他開始重新思索自己的人生。

威爾的朋友曾經對他說，希望有一天去敲威爾的門時，威爾已經去了遠方。

這一天終於到來了。

威爾要飛，飛向自己的世界，幸福就在不遠處等著他。他不再自卑，他開著朋友送他的生日禮物——一輛組裝的汽車去找他曾經不敢正視的愛情。什麼是美好的人生，對他的一生來說，這是一個開始。但他的背後站著的正是一個成人世界，是那些有資格對他說愛、說對的成人。

鋼琴教師

La pianiste

導演　Michael Haneke
編劇　Michael Haneke, Elfriede Jelinek（novel）
主演　sabelle Huppert, Annie Girardot, Benoît Magimel
年份　2001

這部影片就像一朵怪異的花，散發出怪異的氣息，剝開重重花瓣，便是罪惡之源，母親「感冒」了，卻由她的女兒替她吃「藥」，吃錯「藥」的女兒沒有了健康，也失去了快樂。

當艾利嘉走向鋼琴的時候，她就代表了成功，她能準確地把握每一個音符，沒有絲毫的偏離。當她演奏的時候，她優美的姿態就像一隻高貴的天鵝，從容典雅；她的表情猶如天使；那時的她是充滿魅力的。一個叫甘華德的男孩一下就被她迷住了，一段窮追不捨的愛情開始了，但一場悲劇也就跟著來到了。一段畸戀，因為南轅北轍，就像黑夜與白天，中間隔著不可逾越的障礙，兩敗俱傷的他們誰也沒有得到愛情，結局從一開始就鑄定了，只是我們不知。

鋼琴對艾利嘉來說就是生活的全部，鋼琴就像一個美麗

光環，別在她一絲不亂的髮間；也成了她母親用來滿足虛榮的胸花；她成了被人尊重的鋼琴家和鋼琴教授，她和她的鋼琴定格在上流社會。

在這部影片中，我們發現鋼琴藝術並沒有為艾利嘉帶來幸福和快樂。四十歲的艾利嘉沒有朋友，沒有愛情，沒有生活的空間，甚至連時間也被她刻薄的母親緊緊掐算著。除了鋼琴就是家，她的世界真是小的可憐，直到甘華德的出現，她的世界一下就被顛覆了。正是這種顛覆，加劇了艾利嘉內心的痛苦，加劇了茫然失措的艾利嘉對明天的絕望，她對自己採取的極端的行為也就成了必然。

如果說是甘華德擾亂了一個老處女的生存狀態，不如說是艾利嘉自己生活早就出現了問題。艾利嘉的所作所為讓人不可思議，一個藝術修養如此良好的鋼琴家就像一隻喜歡在黑暗中出行的蝙蝠，她去色情書店購書；去汽車電影院偷窺別人作愛；去碟屋看毛片；她甚至買了一堆刑具，讓追她的那個男孩對她施暴。艾利嘉是一個重病在身的患者，她的母親裝聾作啞，她自己無處投醫，她被自己躁動的慾望折磨著，她找不到出處，找不到可以通往自己的陽光大道，她就像一棵草拼命地從牆縫裡向外擠，直到她遇上了甘華德，但年輕好奇多變的甘華德又怎麼可能成為她的救星，艾利嘉的

結局可想而知。

　　影片看到這，我們發現這是一部具有批判意識的影片，導演漢克內克就像一個外科醫生，用他鋒利的手術刀解剖了一個有著嚴重的心理疾病的女藝術家的不幸。影片告訴我們：沒有愛的生活就像一間空屋子，形而上的藝術並不是生活的全部。有人說：一個人的成熟不是年齡，不是知識，而是情感。艾利嘉的心智是殘缺的，她彷彿還停留在孩提的階段。她依賴她的母親，又仇視她的母親，沒有出口的慾望，在黑暗、潮濕、見不得人的黑屋子裡掙扎。艾利嘉代表了一類知識份子，她的悲劇告訴我們：出眾的才華並不能代表人生全部的意義。

　　如果說女人是一朵花，艾利嘉就是一朵從來沒有打開的花蕾，她被裝進了一隻沒有陽光沒有空氣的玻璃瓶子裡，只能被人觀賞著。當她對那個男孩說，我是很乾淨的，從內到外都很乾淨，那就是她對生活的認識。她不懂得愛，也不知什麼是愛，當她剛剛呼吸到一點愛的芬芳時，黑暗再次又吞沒了她。

　　影片從頭到尾，我不記得她笑過。一個從來不會笑的人，她的內心其實早就枯如乾井。

　　佛羅姆說愛是一門藝術，漢克內克用他的影片告訴我們，沒有愛的人生就是地獄。

教室別戀

Lust och fägring stor

導演	Bo Widerberg
編劇	Bo Widerberg
主演	Johan Widerberg, Marika Lagercrantz, Tomas von Brömssen
年份	1995

陽光照在黑板上，也照在新來的英文老師的毛茸茸的髮際間。擦黑板的男孩一回頭，便呆住了，他心旌搖動，不可自拔。導演威格伯格用準確的鏡頭抓住了一個性意識正在萌動的男孩別樣的目光，男孩和英文老師那段愛戀應該就是從這裡開始的。

這個叫史蒂的男孩和所有和他同齡的男孩一樣正經歷著青春的躁動，他們對性的認識僅限於書本。我們看見史蒂和另一個男孩在課堂上正起勁地交頭接耳，他們探討著和性有關的問題，幼稚而又可笑，這是成長中的男孩都曾經歷的一段。影片中後來發生的那一切，對史蒂來說，只是偶然，但這偶然卻從根本上鑄就了史蒂的命運。

史蒂在堆放文具的倉庫裡吻了他的英文老師。而他的英文老師幾乎一下就喜歡上了這個俊朗而又膽大的男孩，他們

忘了時間地點，甚至年齡的差距，一切都緣於性。當他們偷情時，慾是大於情的，這段畸形的師生戀的結果也是可想而知的。

史蒂再也不屑和他的同學紙上談兵了，英文老師教會了他有關性的那一切。有了床笫之歡的史蒂在課堂上抑制不住的和英文老師眉來眼去，我們發現那個清水般透明的小男孩已經不存在了，史蒂變了，他有了隱私。

這是一部和道德無關的影片，導演的本意也不在於渲染一場師生戀，他只想用他的攝影鏡頭溫存地關懷著一個男孩的成長，他的成長不僅和性有關，還有其他的許多因素。

於是，我們在影片中看見了英文老師的丈夫，一個推銷羊毛襪的小商人，一個酷愛音樂又嗜酒如命的男人，正是他啟蒙了史蒂對形而上的古典音樂的想像力、和史蒂對大自然的熱愛，這些性之上的世界讓史蒂的內心一下遼闊了許多。推銷商鬱悶和頹廢的情緒，讓史蒂懂得了人生，當他輕輕為這個男人蓋上毛毯時，穿著透明睡裙的英文老師輕撫史蒂的頭髮。從這個經典的畫面中，我們看見兩難之中的史蒂，他開始理解了一個中年男人的不幸，而那個男人的妻子正在和他偷情。當史蒂毅然奪門而去的時候，史蒂已經有了掙脫慾望的覺悟。

史蒂的覺悟就像一個開知的男孩，突然就不再懵懂了，他有了自己的思想。

　　史蒂曾經一顆青澀的草莓，在不該的季節提前成熟了。但哥哥突然遭遇的海難，讓史蒂終於明白了生命的意義，他終於走出了那段畸戀。在這部影片中，威格伯格指出成人世界如果利用權利去傷害一個處於弱勢的孩子是卑鄙的。我們看見正是英文老師後來對史蒂的報復對史蒂構成了巨大的傷害，孤獨的史蒂在悲憤中學會了承受。

　　當史蒂開始愛著他同齡女孩時；當史蒂開始幫媽媽切菜時；當史蒂在車廂後用自己雙臂緊緊抱住了傷心欲絕的父親時；史蒂真得長大了。史蒂拒絕了學校對他留級的處分，當他從教室裡拎出兩大捆字典並決定退學時，史蒂的腳步義無反顧，毫不遲疑，他不再是個孩子，他已經成長為一個果敢、剛毅、滿不在乎的男人了。

　　是威格伯格讓我們看見了一個男孩在成長過程中蛻變的痛苦。走出了陰影、走出了艱難的史蒂就像早晨八、九點鐘的太陽，世界終於又屬於他了。史蒂的背後那枚太陽是威格柏格所給予他的。在這部影片中，威格柏格說：一個人的成長是由許多偶然因素所決定的，比如史蒂，比如我們自己。

鳥人
Birdy

導演　Alan Parker
製片　Ned Kopp, David Manson, Alan Marshall
編劇　Sandy Kroopf, Jack Behr, William Wharton（novel）
主演　Matthew Modine, Nicolas Cage
年份　1984

少年彼得他想飛。

想飛的念頭就像一根長長的風箏線，將他的人生拎出了地面。

地面的骯髒是顯而易見的，就像屠宰場那些動物的屍體旁爬滿了嗡嗡的蒼蠅和蠕動的蛆；就像不斷增高的垃圾場，那是人從口裡倒出來的髒物；就像那些男孩和女孩沒弄清愛情是什麼，就急不可待地搞在了一起。

地面上發生的一切和他都是無關的。

彼得總是托著下巴發呆，他碧藍的雙眼裡閃過的都是鳥的影子。他關心的是那些鳥的冷暖和去向，彼得的前身彷彿就是一隻鳥，也許是上帝不小心將他投到了人間，於是彼得就像一個天使，在人間與天堂之間，徘徊著，尋找著，直到他不想醒來的那一刻。

不記得艾爾是怎樣抵達彼得的心靈的，只記得一個小男孩對艾爾說，彼得是一個怪人。當艾爾向彼得靠近的時候，就像正電與負電，他們很快就被對方吸引著，最終成了生死挈闊的好兄弟。艾爾是一個血氣方剛的孩子，是彼得的幻想牽引著他好奇的目光，讓他看見並發現另一個超越的領空，在那個領空裡，人的想像可以任意地飛翔。他和彼得冒著生命的危險，去高駕橋捕捉成群的鴿子，並為那些鴿子建立溫馨的家園；他幫助彼得裝上翅膀，然後借助風的力量向鳥的高度飛去。

　　做一隻鳥是彼得與骯髒貪婪的現實世界劃下的界限，彼得的世界就是那樣的單純，人的種種慾望和他都是無關的。彼得甚至是不食人間煙火的，一個美女站在他面前，他熟視無睹，美女投懷還抱，他還是無動於衷，他似乎不通人性，但他通曉鳥性。皎潔的夜晚，月光生華，萬物沉寂，彼得情不自禁地脫去了自己的衣服，睡在鳥的身邊，他用乾淨的身軀融入鳥的世界，當那隻金絲雀落在他的光潔的脊背上時，彼得用他少年的嘴居然親吻了那隻鳥，彼得是懂得愛的，在那一刻，深情綻放出花蕾。或許那一刻，是彼得潛意識的一個夢境，但那個夢，又一次執著地表達了彼得的理想，離開現實，鳥的彼岸也是他要抵達的彼岸。為了抵達這個彼岸，

彼得一次一次地張開雙臂，就像一隻振翅的鳥，每次就要飛出高高的建築物的時候，總是把艾爾嚇得半死。艾爾不知道振臂的那一刻，對彼得來說就是一種生命的解脫和超越。

彼得的幻想是詩意的，因為他只想做一隻鳥，影片中的彼得是一個乾淨透徹的男孩，他潔淨的目光無限的延伸著，在常人無法抵達的世界裡，他的快樂和物質無關，而是一種超然的境界。

戰爭爆發後，當彼得在醫院的禁閉室精神惚乎並且自閉著，坐在冷冰冰的地面上，彼得不吃不喝不睡，始終裸露著用鳥的姿態凝視著高高的視窗，沉浸在鳥的夢幻中，頑強的表達著他對現實的厭棄。無論彼得如何掙脫，但他的悲劇就在於他不是一隻鳥，他不得不承受做為一個人的重負和悲哀。當他披上羽毛試圖飛翔時，他還是摔傷了；當他駕馭著鳥的翅膀借助風力終於飛到了半空時，他又一次因阻力而摔到了地面，就像深愛的金絲雀向窗外的那個世界飛去時，卻被窗戶的玻璃碰得頭破血流，彼得又何嘗不是如此呢，戰爭讓艾爾不得不走上戰場，而他自己也未免於難。戰火紛飛，人體橫飛，血光四濺時，人如蟻，戰爭是殘忍的，沉默成一尊鳥的雕像，是彼得無奈的人生唯一的選擇。

當艾爾說：別擔心，他們無法讓我離開你，我們得到我

們想要的了，其他的那讓它完蛋吧。你是對的，他們的世界有什麼好，我們就呆在這裡別出去了。我們不會跟任何人說話，我們以沉默和他們抵抗到底。是艾爾一次又一次地用自己的溫暖而又真誠的話語喚醒了彼得，兩顆孤寂的靈魂終於又擁抱在一起，直到彼得再一次張開翅膀縱身的那一躍，現實的桎梏又一次打開來，因為人的靈魂是什麼也束縛不了的。

影片借助鳥人的行為反詰現實：如果人沒有了靈魂，生命還有意義嗎！如果人類不再聖潔，世界還有意義嗎！

放牛班的春天

Les Choristes

導演	Christophe Barratier
編劇	Georges Chaperot, René Wheeler
主演	Gérard Jugnot, François Berléand, Jean-Baptiste Maunier
年份	2004

一群孩子因為各種原因被關在了這裡。

鏽跡斑斑的鐵門就像一道又一道枷鎖圈住了這群孩子。這個叫做池塘底部的少年管教所沒有鮮花，沒有陽光，也沒有歡笑聲，在沉悶而又壓抑的環境中，一群冷漠、野蠻、懵懂無知的孩子正在沉淪。

學校壁壘森嚴，教師兇神惡煞，校長冷若冰霜，還有嚴厲的校規，犯錯必嚴懲。

從那些孩子的眼睛裡，我們看見了狡黠、恐慌和茫然。

狡黠是生命本能的保護；恐慌是他們對體罰、毆打、關禁閉的警惕；茫然是他們太淺的人生閱歷看不見自己人生的去向。

這些孩子就像被沉重的石塊壓住的小草，憑著自然的天性掙扎和反抗：惡作劇、破壞、搗亂、打架、罵人。一群被

扭曲的心靈宣洩出一朵朵惡之花。

　　那天高牆四周的天空突然出現一縷陽光，投射在一潭與世隔絕的死水上，原來在通往學校的那條寧靜幽長的小路上走來了一個其貌不揚的中年人，一個叫馬休的音樂家鬼使神差地來到了這個學校。

　　馬休不知道他的到來會為這個學校帶來變化；馬休也不知道他將會成為這些孩子的守護神，他是一個內心充滿了溫柔和愛意的藝術家。

　　老麥受傷了，馬休沒有把肇事的孩子交給校長體罰，而是讓他去照料受傷的老麥，體會自己因衝動而給他人帶來的不幸和痛苦。當馬休用上帝般的微笑寬恕了那個孩子，讓一個孩子知道了不自律的行為給他人帶來不堪的後果，愛的教育就是寬恕，寬恕讓一個孩子懂得了什麼叫內疚。

　　一個在單親家庭長大的孩子皮埃爾，曾經讓他的母親頭痛無措，當他像一塊頑石被人丟棄的時候，馬休卻暗中悄悄幫助敏感的皮埃爾找回了自尊，找回了母愛。尤其是當馬休發掘了皮埃爾優美的嗓音時，馬休嚴格的教育更是讓皮埃爾懂得了什麼叫自愛，什麼叫自信，什麼叫別自以為是。皮埃爾最終成為一個享有聲譽的音樂家，而他的成功背後站著的正是他的啟蒙老師馬休。

站在孩子們的身邊，馬休的心卻是蹲著的，不管孩子開始如何辱罵他，皮埃爾甚至用墨水瓶砸過他，但他從不生氣，他的無限的原諒出自他的愛。他的所作所為就像一股溫柔撩開了孩子污濁的目光，讓孩子們看見了什麼叫清潔；他組織的合唱團就像綿綿細雨，滋潤了孩子們乾涸的心田；他像一束火光，讓孩子們感到什麼叫明亮。

　　那些孩子臨近了馬休，就是臨近了父愛，那是人性的最柔軟最動人的一面。

　　教育不是懲罰，不是以毒攻毒，不是以惡制惡，更不是壓制，對一群正在成長的孩子毒打、謾罵、體罰、關禁閉其實就是摧殘，是傷害，是扭曲。在一個充滿了暴力和冷漠的環境中成長的孩子，他們身上只能呈現出獸性．

　　美好的音樂煥發的不僅是美好的情感，還有美好的心靈，一種高雅向上的力量，讓一群曾經卑微的生命終於閃爍出金子般的純淨和光澤。當馬休老師被校長無端開除的時候，馬休老師和他組織的合唱團就像一扇明亮的窗，讓孩子們領悟了他們從不曾看見的世界，想像的翅膀觸碰到了藍天和白雲，他們找到了內心的歡樂。

　　當一隻只紙鳶從學校的視窗紛飛而出的時候，一顆顆純淨美好的心靈就像鴿子一樣放飛在整個世界，馬休看見那些

孩子就像一朵朵純潔的花綻放在他的懷裡，馬休老師笑了，那些孩子是這個世界對他最好的回報。

　　在觀眾的眼裡，馬休是愛，是善，是寬容，是孩子們的福音，在我的眼裡，他就是上帝派給孩子們的心靈使者。

春天的故事

Volume 3

巴黎野玫瑰
37°2 Le Matin

導演	Jean-Jacques Beineix
製片	Jean-Jacques Beineix
編劇	Jean-Jacques Beineix, Philippe Djian（novel）
主演	Jean-Hugues Anglade, Béatrice Dalle, Vincent Lindon, Dominique Pinon
年份	1986

沒想到世上還有這樣一種愛情，一個男人可以這樣地去愛一個女人。

法國影片《巴黎野玫瑰》中的查格和貝蒂的愛情於是就顯得有些另類，讓尋常的人感到有些不可思議，讓不尋常的人的感到內心的震撼。尋常的人會說生活就是如此，而不尋常的人則會感歎生活應該有另一模樣。查格本來也認為生活就是這樣的，他在工地上做修理工，日子過得也不錯。貝蒂來了。貝蒂是風，是火，還是水，我說不好，也許她身上兼有了一個女人應有的全部特性。她認為查格應該是一個作家，她從查格的作品中認定了這點後，她就堅決地要查格離開工地，當貝蒂一把火將查格的「家」燒掉後，查格發現了另一個自己，原來他並不是一個循規蹈距的男人。他和貝蒂

手牽手義無反顧地奔向另一個城市時，他發現自己解脫了，原來他的內心深處早就渴望這一天的到來了。

奔向了新的城市開始了新的生活，貝蒂義無反顧地為她心目中的作家查格在作全部的努力，從查格的目光中，我們發現他內心的感動，當一個女人完全徹底地愛著一個男人並為他做這做那的時候，那個男人怎麼會無動於衷呢。

查格在不斷地認識貝蒂的同時也認識了自己，原來貝蒂就是他自己，他曾想到的，貝蒂正在一一地實現著，他發現自己所缺乏的只是貝蒂的勇氣。而貝蒂的勇氣是罕見的，是我們許多人都所缺乏的。生活中有這樣的女人嗎？也許貝蒂只是導演一個理想的化身。

影片中的貝蒂幾乎是用她的生命直接地去碰撞生活的，她不加思考，直截了當，她討厭虛偽，討厭她討厭的一切。她愛恨分明，愛的時候，她就是火，溫柔的時候她就是水，行動的時候，她就是一陣風，能橫掃一切，貝蒂征服了查格，也想征服這個世界。

貝蒂註定不能征服這個世界，她也註定不可能過一種安定閒適的生活，貝蒂的理想就像一架旋轉的風車，是什麼也抓不住的。當貝蒂的理想不斷破滅時，貝蒂開始狂躁，開始自虐，查格為了讓貝蒂過上好日子，甚至不惜化妝成女人

去搶劫；為了安慰貝蒂渴望孩子的痛苦，查格把貝蒂帶到郊外，他說要把整個大自然都獻給貝蒂，從這個角度說，貝蒂是幸福的，她找到了自己的靈魂和肉體和諧一致的至愛，他們的狂熱的相互愛戀著，他們是天造地合的一對。但貝蒂狂熱的心卻無法停滯在愛的港灣，她像一隻總是想振翅高飛的精靈，她要生活充滿不斷燃燒的熱情和新鮮變化著的內容。貝蒂受挫的表面看是因為理想的破滅，其實是和格格不入的現實生活的無法協調的結果。不是生活不能容貝蒂，而是貝蒂不能容忍陳規陋矩的生活現狀。貝蒂總是想飛，飛得高高的，她自由的靈性是忍受不了任何束縛的。當醫生用冷冰冰的藥物將貝蒂變成了植物人時，查格的心一下就碎了。服了藥的貝蒂不會瘋，不會鬧，不會言笑，再也不會奔跑了，靜止下來的貝蒂就像店裡的那些沒有打開的鋼琴，死寂般的沉默著，沒有了熱情，也沒有了生命。於是查格用他的手將貝蒂的生命作了最終的了結。查格掐死了他的至愛，如同掐死了自己的明天，查格的勇氣來自貝蒂，是貝蒂教會了他人應該怎樣活著。

　　法國新銳導演賈克貝內（Jean-Jacques Beineix）在影片的結尾用文學的語言告訴我們：生活並不平庸，平庸的是我們

自己；生命並不單調，單調的是我們生命沒有煥發出應有的熱情。

　　《巴黎野玫瑰》讓我們知道了世界上有一種愛情是37.2℃。37.2℃是兩個人肌膚相親的溫度，是徘徊在病態和正常人理性邊緣的溫度，比37.2℃高一點，比38℃低一點，有一種微微發燒的眩暈。查格和貝蒂的愛情就是如此的，雖然結局悲慘了點，但是現實就是如此。

八月照相館

8월의 크리스마스

導演	許秦豪
編劇	許秦豪
主演	韓石奎、沈銀河
年份	1998

夏天是葳蕤的，也是炎熱的，而路邊的照相館就像一把陰涼的傘成了女交警最愛的去處。讓人感到的清爽和舒適的還是照相館老闆永元的微笑，女交警被這微笑吸引著，心門不知不覺地輕啟，她不知道自己已經是愛著了。

永元的微笑就像秋天的菊花，燦爛中透著些許的涼意，而這涼意別人是不覺的，只有永元清楚自己努力綻放的微笑是一種善良和寬容，其中夾雜著對生命的無奈，這是永元能留給這世界唯一的收藏了。永元每天都在對這個世界微笑，對所有的顧客微笑，只不過別人並不以為然罷了，他的微笑就像花一瓣一瓣地就全都落在女交警德琳的心裡，也落在了我們的心裡。

影片的表面就像夏天的清晨，永元被縷縷的陽光催醒，他看上去是那樣的健康，而生活又是那樣的波瀾不驚，永元

八月照相館　113

騎著他的那輛已經有些舊了的摩托車，像魚一樣快樂地穿梭在這個小城裡，其實影片中潛藏的河水早已有了漣漪，並且有了旋渦，原來看似快樂的永元是一個有著不治之症的病人。

當永元的姐姐說要陪他去醫院檢查時，永元用爽朗很無所謂的口吻拒絕了；當他的初戀的女同學來照相館看他，並提到他的病時，他同樣用輕描淡寫的口吻一帶而過了；永元的生命態度就是導演的生命態度，我們的人生態度也跟著改變了。姐姐切開一個紅潤的西瓜，他一邊吃西瓜一邊調皮的向門外吐著西瓜籽，連姐姐也跟著這樣做的時候，他們的神情就像回到了從前，小時候他們姐弟倆應該就是這樣頑皮著的吧。然而，那天從醫院回來，絕望的哭泣聲刺穿了夜晚的安寧，我們甚至不敢相信那是永元，我們只能從永元父親焦慮而又無望的眼神中知道永元的病狀怕是不輕了。

第二天的陽光下，我們再見永元，他還是一臉爽朗的微笑。他去找老同學喝酒，永元明顯的在買醉，他說不喝到醉生夢死決不收場，馬路上他和老同學們打鬧，完全就像兩個中學生，當永元對同學喊「我要死了」，誰也不相信他說的是真話，在看似的玩笑中，永元重溫的是自己過去的影子。

永元約老同學去郊遊，大家都在玩，他卻在做後勤，他知道自己沒有以後了，他想通過那些烤蕃薯讓大家記住他。

同學合影時，他的同學並不知道那是他有意留給世間的最後的身影了。他把自己最後的時間留給了德琳。他陪她去遊玩，和她散步，給她講自己的過去，他要盡自己的可能的讓純潔的德琳找到快樂和幸福。永元的有意和周圍人的無意識產生著巨大的反差，導演的獨具匠心由此可見。

天已經轉涼了，永元終於倒下了，姐姐問他，還有誰是他想見的，永元搖搖頭。永元已經在夏天提前把該做的事都已經做完了，他把美好的都留下了應是毫無遺憾了。父親老了，對現代的電器的應用遲鈍了，他為父親細心寫下了錄相機的應用程式，親情莫過於此，他讓我們心存慚愧。

最後一次去照相館，永元看到德琳一次次投進來的信件，他好像看到了她生氣、失望和傷心的眼神，他守在照相館，只想在最後的時光能再次握住德琳純情和愛戀。隔著玻璃就像隔著兩個世界，錯過了夏，就只有秋，而冬已不屬於永元了。永元走到了鏡頭下，為自己拍下了最後一張照片。一轉眼，那張照片居然就真的成了一張遺像，永元就真的走了，生命的無情和冷酷至此才露出猙獰的面孔。

原來，人生就像照相，我們擁有的只是瞬間，一個沉重的生命話題化成了蝶，所有看似鮮活的面孔都會成為稍縱即

逝的黑白的記憶，發生在世間的人和事就像永元，也如一片
落葉，早晚都會化作塵與土。

巴倫　Baran

導演	Majid Majidi
製片	Majid Majidi, Fouad Nahas
編劇	Majid Majidi
主演	Hossein Abedini, Zahra Bahrami, Mohammad Amir Naji, Abbas Rahimi, Gholam Ali Bakhshi
年份	2001

那天看起來和平時並沒什麼兩樣，但對拉提夫來說就完全不同了。

拉提夫一邊幹活一邊用憂傷的目光看著那間小廚房，看著那間小廚房，拉提夫就像看見了自己的昨天。昨天，他在那間小廚房裡燒水，沏茶，再把茶送到那些正在幹活的民工手裡。沒想到鳩占鵲巢，一個叫拉芙麥特的「男孩」頂替了他，現在，拉提夫不得不和那些阿富汗民工一樣幹著粗重的活計，拉提夫真是鬱悶，他恨透了那個叫拉芙麥特的小男孩。

突然，一陣清風撩開了那間小廚房的門簾，拉提夫彷彿被電擊般的差點跳了起來，他看見了一個長髮披肩的女孩。拉提夫不敢相信自己的眼睛，他輕輕地走過去，悄悄掀開門簾，是拉芙麥特，「他」靈巧的雙手正在將自己的長髮盤起。

拉提夫傻了，就在前幾天，憤憤不已的他還扇過拉芙麥特的耳光，甚至還往「他」頭上澆過石灰水。原來，為了頂替受了工傷的父親，拉芙麥特是一個不得不喬扮的女孩。

　　拉提夫內心深處有個東西被觸動了，他感到了愧疚，他開始心軟，他甚至有一種要做點什麼的衝動。不知道天下的男孩是不是都這樣長大的，他們一旦憐惜，愛便占居了他們的心。影片從此就有了一種目光，導演馬奇蒂緊緊抓住了這種目光，順著拉提夫的目光，我們看見了一個純樸善良的男孩，看見這個男孩金子般的內心。

　　依舊是在建築工地。拉芙麥特走到哪，拉提夫的目光就跟到哪裡，只不過，拉芙麥特在明處，而拉提夫在暗處，拉提夫忠誠的守護著拉芙麥特。為了保護拉芙麥特，他開始和別人打架，有次還被員警拘留了。但拉提夫的能力畢竟是有限的，當阿富汗的民工身份被暴露後，拉芙麥特和那些民工一樣不得不離開了工地，拉提夫坐在被積雪覆蓋的空空的工地，拉芙麥特水草般的長髮卻緊緊地拽住了他的心，他無法放下這個女孩，他決定去尋找她。

　　拉提夫終於找到了拉芙麥特。他發現拉芙麥特和一群成年女人正在冰冷的河水裡搬石塊，他看見了拉芙麥特力不從心，看見拉芙麥特差點被河流捲走，拉芙麥特的無助和無奈

全部落在了拉提夫的眼裡，他的心一痛，眼淚情不自禁地就落了下來。拉提夫含淚的目光是我看過的影片中最感人的目光。

拉提夫後來的舉動異常地執著。他討來了自己所有的工錢，想幫助拉芙麥特一家人，當這些錢不慎流入他人的口袋後，拉提夫居然賣掉了自己伊朗人的身份證，當他把那些錢親手垛在拉芙麥特父親面前時，他說這些錢是工頭梅馬給的。其實，拉提夫自始至終沒有和拉芙麥特說過一句話，拉芙麥特甚至不知道拉提夫為她所付出的一切千辛萬苦。他為拉芙麥特傾囊相助的結果是，拉芙麥特的父親決定帶他們全家人重返阿富汗。拉提夫站在那，目送著拉芙麥特和她的家人遠去身影，拉提夫是憂傷的，也是喜歡的，因為拉芙麥特臨別前終於給了拉提夫心神領會的回眸一笑。

這並不是一部迴腸盪氣的愛情片，因為這朵含蓄的愛情之花並沒有開放，影片向我們展示的是一個男孩在成長過程中情竇初開時那一瞬，而那一瞬就是一個永遠，是一個值得我們用心去感動的一個沒有結果的愛情的永遠。

紅玫瑰，白玫瑰

Red Rose White Rose

導演	關錦鵬
編劇	林奕華、張愛玲
主演	陳沖、葉玉卿、趙文瑄、史戈、林燕玉、趙暢、李冰冰
年份	1994

一朵是白玫瑰，一朵是紅玫瑰，男人都想要。都想要的男人發現白玫瑰居左，紅玫瑰居右，他是兩難的，兩難的其實是他的佔有慾，結果是他什麼都沒有得到。影片中的振保就是這樣的一個男人。

留過學的振保是鍍過金的，那只是他謀生的一張皮。而他的情慾就像獸是他自己把握不住的。

不玩女同學，是他突然想到一個過於隨便的女孩，只會讓眾多男人中又多了一個自己，女同學到了嘴邊他又放了，他因此獲得了柳下惠的美名。

玩妓女，他發現錢才是他和她之間的通道，這使振保很不快，他下決心，「要創一個對的世界，隨著帶著袖珍的世界，而他是主人」。

振保的願望終於實現了，但他奪了朋友的妻。

朋友的妻是動了真情的，她被他道貌岸然的外表打動了，她恨不能讓全世界都知道她擁有了愛；而他從一開始就是慾望慫恿著，稍稍用了點技巧便奪走了一個女人的心。

　　那天，他從水池裡拎起那個女人幾根青絲，細細品味著，荷爾蒙便占了上風。接著，他又把它們扔進了抽水馬桶，一場始亂終棄的偷情已成定局，這是振保的品性的必然，被犧牲者只能是那個癡心的女人——王太太。

　　步入婚姻的殿堂，是振保成功的標誌，那時他已提升，他要堂而皇之的做一個有家室的男人。娶一朵白玫瑰為妻，是有別於紅玫瑰的，娶來的女人不能給予他的，他可以繼續用尋花問柳來解決，因為他要了她的清純，也一併要了她的不解風情，衛生間上的那些手帕就是最好的見證。每次睡覺前，他都會從牆上揭下一塊洗乾淨的手帕，然後塞在她的枕下，她則像木頭一樣任他行使一個丈夫的權利，她被動地奉獻著身體，眼睛卻死死盯著牆上兩隻小天使，她是要為他傳宗接代的，這大約就是白玫瑰對婚姻全部的理解。

　　如果說振保曾經是愛過的，那可能就是王太太了，風情萬種的王太太柔情百媚，讓振保真正享受了愛情的高潮。王太太用她的愛製造了無數的浪漫的夜晚，振保算是醉生夢死過了。王太太就像一隻飛蛾，忘情於振保的那盞燈火，以

為他就是愛情的彼岸。她哪裡知道振保，浪漫歸浪漫，現實歸現實，愛的時候，一隻眼是閉的，但另一隻眼卻始終清醒著，一旦觸到現實，滿臉的憤懣和無辜，所有的後果都推給紅玫瑰，自己則躲進了烏龜殼。

如果說張愛玲是用她的文字細細剝開了振保的軟肋，而關錦鵬則用電影鏡頭把一個男人缺點放大了給我們看，人性深處最會藏污納垢的。

振保完全墮落到無恥，是他知道家裡的女人居然也敢不軌，衛生間的牆上早已沒有了手帕，家裡的女人在他無視和冷漠中枯萎著，差點就成了一拍就死的小蚊子。原來振保心頭還藏著一顆朱砂，那就是王太太。振保最大的虛弱是不能聽人提及王太太，提及王太太他的心中就會作痛，因為她才是盛開在他心中的紅玫瑰。他公開地狎妓玩女人，我們這才發現振保居然是這樣的脆弱，王太太曾經說振保是離不開她的，振保不信，我們也不信，許多年後的有一天，振保見到了王太太，原來改了嫁的王太太活得蠻好的，藏在他內心深處玫瑰就這樣又歸了別人，他忽然感到了從沒有的絕望和孤獨。

紅玫瑰，白玫瑰都是美麗，但她們都成了曾經。模糊的玻璃，曖昧的燈光，昏暗的夜晚，迷亂著的風，扇動著的慾

望的翅膀，就像一場翻過去的夢。落淚傷感的居然不是那個
曾經為他愛的要死要活的王太太，而是振保。

畢業生
Graduate

導演　Mike Nichols
製片　Joseph E. Levine, Lawrence Turman
主演　Anne Bancroft, Dustin Hoffman, Katharine Ross, William Daniels, Murray Hamilton, Elizabeth Wilson
年份　1967

人生的畢業有N種，學業只是其中的一種，從課堂到社會，就像從此岸到彼岸，其間不能逾躍，困惑由此產生，英國影片《畢業生》說的就是這個事。

影片一開始，我們就看見班的父母正在為大學畢業了的兒子舉行隆重的家庭晚會，而班卻慌恐地躲在自己的屋子裡，用一雙茫然無措的眼睛看著金魚缸裡那些游來游去的魚，魚們當然不能給班任何啟示，生活對班來說，就像一本從未打開的書，他不知從哪開始，也不知如何開始。

一點也不躊躇滿志的班是一朵在溫室裡長大的花朵，班驚恐地回避著這些從小看著他長大的長輩們，當他在力圖逃避什麼的時候，我們其實已經發現了班的脆弱和膽怯的一面。

當班掩飾不住的困惑並自我掙扎的時候，他的父母卻盲然不知。班的困惑卻落在了另一個女人的眼裡，故事由此展開。

導演邁克‧尼科爾斯（Mike Nichols）就像一個心理大師，他準確地抓住了一個正在成長中的男孩心理需求和性需求。面對誘惑，當班從抗拒到不知不覺地被吸引並縱慾著不可自拔的時候，從這個看似偶然的事件中，我們看見了教育的弊端。書本知識所能給予一個人的並不等於生活，道德並不能戰勝本能，人性的弱點由此可見。魯賓遜太太就像一隻老鷹，一下就抓住了盲然無知的班，毫不掩飾地勾引讓班一下就成了她床上的獵物。這段畸型的床笫之戀讓我們看見班的變化，一個純潔的男孩因為偷情，不僅學會了撒謊，並且開始變得膽大，從一個成熟的女人身上，他獲得了性，是性讓他跨越了孩子與成人之間的界線。有一天，他的心智忽然蘇醒，他開始追求肉體之上的一種境界，他的情感從懵懂之中開始發芽，他要求溝通與對話，他想知道這個和他有了床笫之歡的女人肉體之外的東西。班長大了，他對這個年長自己許多的女人的關心和瞭解，是他對成人世界的挑戰，也是班自己人生道路上的一種跨越。

　　伊萊恩的出現是班人生的重大轉折。他和魯賓遜太太的關係就像一對隱藏在黑暗的蝙蝠，是見不得陽光的。正在成長中的班開始不滿那種曖昧的狀態，他開始抗爭，但他並不清楚自己的出路在哪，當伊萊恩就像清晨的一縷陽光出現

班的面前，班就像一個在黑暗中沉淪已久的獸，他的眼前一亮，他看到了希望，他奮不顧身地向伊萊恩伸出手，他忘了自己的承諾，不管不顧地與自己情人的女兒伊萊恩撞擊出愛情的火花。面對魯賓遜太太一味的縱慾，班曾經痛苦地哀歎道，自己浪費的不僅是光陰，還有青春。現在，他終於在伊萊恩那找回了明媚的春天，同時找回了屬於自己的季節。

影片到至，我們為一個成長中的男孩能走出人生的誤區而感到高興。導演邁克·尼科爾斯用鮮明的對比，讓我們看到了班的幡然醒悟：愛情與肉慾不同，清麗與頹敗的不同，黑暗與光明的不同，更重要的是班不再被情慾所左右，現在他要磊磊落落開始他嶄新的人生。

影片的結尾，班為了愛情，為曾經的沉淪付出了代價，新與舊，過去與未來，美麗與醜陋展開了殊死的搏鬥。歷經千辛萬苦的班，贏得的不僅是愛情，還有他的人生。

這是一部有關一個青年人生成長的故事，這故事既不抑鬱也不沉重，也沒有說教，但班從困惑到沉淪，從沉淪再到清醒的過程，就像一隻蟬，他嘹亮的歌唱終於有了陽光般的氣息。

布達佩斯之戀

Ein Lied von Liebe und Tod

導演	Rolf Schübel
製片	Rolf Schübel
編劇	Ruth Toma, Rolf Schübel
主演	Anne Bancroft, Dustin Hoffman, Katharine Ross, William Daniels, Murray Hamilton, Elizabeth Wilson
年份	1999

原來《憂鬱的星期天》誕生在一個叫杜爾的餐館，是一個叫安德拉斯的鋼琴家寫給他所愛的女人的。是一種什麼樣的心境讓安德拉斯譜寫出如此的音樂，竟然讓無數的人在這樣的音樂聲中無故地自殺身亡，《憂鬱的星期天》由此被人們稱為世上最悲苦的音樂。多少年來，它深隱在黑色的面紗裡，一任它憂鬱的情節纏繞在那些無助的心靈，讓其深陷其中卻又不解其惑。

《憂鬱的星期天》因此成了經典名曲，作家尼克‧巴克以此為背景創作了同名小說，而德國導演若夫‧舒貝爾又將此搬上銀幕，在這部名為《布達佩斯之戀》中，若夫‧舒貝爾用他的鏡頭向我們詮釋了這首音樂的所蘊含的意義。

一個叫杜爾的酒店，瀰漫著彬彬有禮，溫文爾雅的氛圍，我們感受到了三十年代匈牙利的貴族的氣息，在潺潺流

淌的音樂聲中，人們享受著美味佳餚。

生活就像河流，它向前湧動的時候，時空已經改變。

從影片中，我們看到才華橫溢的音樂家安德拉斯因偶遇了伊蓮娜而被招聘在餐館彈鋼琴，安德拉斯對伊蓮娜懷有一份難言的愛所以創作了《憂鬱的星期天》；而《憂鬱的星期天》被唱片公司看中並發行終於出名，當電臺頻繁地播放這首音樂時，杜爾餐館也跟著出名了。許多人慕名而來的人，僅僅是為了能聆聽安德拉斯親自彈奏的這首曲子。

黑白的琴鍵一如既往地跳動著，在那首優美的旋律的背後卻隱藏著作者自己不知的資訊，如訴的琴聲就像一個溫柔而纏綿的殺手，讓許多人在一種絕望的情緒中走上了甜蜜而憂傷的死亡之路。

影片的意義當然不會在此，導演若夫·舒貝爾通過影片中的三個男人不同的人生選擇，向我們揭示了人性的本質，同時也揭示了《憂鬱星期天》深藏的內涵。

先是安德拉斯不堪專橫拔扈的德國軍官漢斯的污辱，一曲終了，安德拉斯開槍自殺，他以死不僅贏得了屬於自己的自尊，同時也顯現了他的音樂其中的謎底。

然後是餐館老闆拉斯洛。這個寬容大度的男人用他豁達的人生態度關愛著他身邊的每一個人，面對時世的變化，

他對自己深愛的女人伊蓮娜說，他終於讀懂了《憂鬱的星期天》所傳達的資訊：那就是人的自尊是不堪辱的，面對污辱，人要學會反抗。以善為本的拉斯洛不無遺憾的說，可惜他的反抗已為時尚晚。

面對貪得無厭、恩將仇報的漢斯，拉斯洛的希望徹底破滅了，我們發現拉斯洛的目光由期盼轉為絕望，當列車的車門關上的剎那，面對漢斯，面帶笑容的拉斯洛驕傲地昂起了自己的頭，他鄙視的目光讓我們看到了一個答案：那就是人的自尊終於戰勝了對死亡的恐懼。

影片一開始，漢斯終於在他八十歲生日的那天，重返匈牙利，重新回到杜爾餐館，當《憂鬱的星期天》音樂響起，當他看到伊蓮娜年輕時的照片，他突然猝死。是什麼構成了對一個壞人的殺傷力，我真希望是漢斯的良知讓他幡然悔悟，是他的自責讓他愧對曾經有恩於他的這家餐館和那兩個不該死去的人。而不是伊蓮娜終於用毒藥了結了這個咎由自取的傢伙。

這是一部具有懷舊情節的影片，一個發生在上個世紀三十年代的故事，其中的愛情有點離奇，有點浪漫，甚至不符常規，但那首貫徹始終、具有神秘色彩的樂曲，其包含的有關人性的本質和最終的答案才是影片所要揭示的宗旨。

斷背山
Brokeback Mountain

導演　Ang Lee
製片　James Schamus, Larry McMurtry, Diana Ossana
主演　Heath Ledger, Jake Gyllenhaal, Anne Hathaway, Michelle Williams, Randy Quaid
年份　2005

這部影片說的是男人之間的愛情。一直以來，同性戀都是一個敏感的話題，導演李安決無迎合之意，也無獵奇之心，他用一種很平常的心態，深入冰山一角，為人們詮釋了戀愛的本質，同性也一樣，他們的愛與普通人是別無兩樣的。

　　在這部影片中，你會發現，即使是發生在男人間的愛情，還是愛。傑克和恩尼斯是一對年輕的牛仔，他們俊朗而又健美，並無怪異的舉端和行為。他們自然而然地認識了，又自然而然的愛戀了。兩個風華正茂的牛仔從見面的第一眼起，愛的種子就落入了他們的心裡，愛的眼神是不分男女的，當傑克從反光鏡中打量著恩尼斯的時候，怦然的心動已決定了這個愛情故事的開始。任何事物的開始都是美好的，何況是愛情，兩個年輕的男人在風景優美的斷背山，開始了

他們新的工作和新的生活。無拘無束的環境是天然的屏障；也是最好的溫床，愛情就這樣來到了他們的中間，而寒冷的季節，和杳無人煙的孤寂則加速了他們之間的情感的到來。

如果是異性，如果不是同性，這樣一段美好的情感的結局該是花好月圓的，但傑克和恩尼斯的不幸，就在於這段情感只能隱藏在心靈深處，他們所處的那個時代還不能接受這類情感的存在。為了不被歧視，為了安寧，一段美好愛情不幸的結局就成了必然。

迫於社會的輿論，當他們不得不一次又一次的分手時候，他們的痛苦甚至比普通人來得更強烈，更不堪忍耐。第一次分手，恩尼斯看著傑克漸遠的背影，痛苦的錘打著自己，他的頭抵住牆角就像抵住了他內心無發言說的秘密。一段歡快的流淌的溪流，突然的被現實的石塊堵住了，那種無路可尋的絕望，帶給兩個年輕人的痛苦是可想而知的。上帝可能會造錯人的性別，但他不會造錯人的愛，愛的感覺就像花開，開了就是開了，再也收不回去了。

在這部影片中，我們看見恩尼斯一直想逃避自己內心情感的需求，小時候，兩個同性戀男人被眾人毆打的情景，就像一把帶血的刀讓他不寒而慄。恩尼斯對傑克的愛是不容置疑的，但恩尼斯舉步不前，總是逃避，他力圖忘卻這段情

感，一直想融入普通人的生活，他所表現出的猶疑和怯弱，不僅是他對自己的傷害，也是他對傑克的傷害，其實又何嘗不是社會對他們的傷害。面對社會的大多數，而對社會的不解和歧視，他們的情感不斷陷入困惑，他們一直想普通人的生活，他們甚至結婚生子，有了各自所謂的正常家庭，但他們並不快樂，他們強迫自己做自己不喜歡的事，愛自己不喜歡的人，他們被扭曲的人性，是對社會主流群體的一種無奈的妥協。

影片中傑克似乎更率性，更勇往直前，更果敢一些，也許正是傑克這樣的人堅持不懈的努力和爭取，才有了社會今天的對同性戀們的理解和寬容吧。

影片的結尾只能以悲劇告終，傑克死了，他只能以死了結這段欲罷不能，走投無路的愛情。傑克解脫了，但恩尼斯卻背負著更大的悲哀打發著他孤苦無依的後半生。遠離人群的恩尼斯只能在最最思念的時候，打開櫥門，門後掛著兩件男式襯衫，一件是死去的傑克的，一件是恩尼斯自己的，兩件緊緊貼在一起的襯衫，是他們刻骨銘心愛情的見證，恩尼斯用深情凝視著它們的時候，時光一下就軟了，寬容的陽光照在恩尼斯的臉上，也落在我們的心裡，人性的魅力最終戰勝了狹隘和偏見。

鋼琴課
The Piano

導演	Jane Campion
製片	Jane Chapman
編劇	Jane Campion
主演	Holly Hunter, Harvey Keitel, Anna Paquin, Sam Neill
年份	1993

作為同樣的殖民者，斯圖爾特是英俊的，而他的鄰居喬治‧貝因的相貌甚至是有點醜陋的，但是在愛情上，斯圖爾特卻輸給了喬治‧貝因。從一開始，他就註定了必輸的命運，從他決定捨棄愛達的鋼琴，並把它丟在沙灘上的那一刻起，愛達就註定了不可能成為他的女人，因為他丟棄的不僅僅是一架鋼琴，而是愛達的最愛，鋼琴一直是愛達情感世界裡的依賴與寄託。

從小就喪失了講話能力的愛達，最愛的就是鋼琴世界裡所散發出的優美動聽的音樂，愛達彷彿就是音樂的化身，鋼琴不僅代表了愛達的整個生命世界，也是愛達可以與這個世界溝通的唯一渠道。

很會經營很能掙錢的斯圖爾特就這樣失去了愛達對他的那份感情，而喬治‧貝因卻不惜重金，讓一幫當地的土著人

去沙灘把那架被遺棄的又笨又重的鋼琴從新西蘭海岸千辛萬苦地抬到了他的家裡。也許從見到愛達的第一眼起，喬治・貝因就愛上了她，他知道愛一個女人就是愛她的所有；也許喬治・貝因從一開始就看懂了愛達的心，一個女人能帶著鋼琴飄洋過海，鋼琴在那個女人的心目中的位置是可想而知的。或者從一開始，喬治・貝因就知道用什麼辦法才能征服他所喜歡的這個女人，鋼琴，不過是他征服一個女人的一個陰謀與手段，所以他步步為營，步步取勝。喬治・貝因最終捕獲了一個女人的心，他從一開始就註定了必贏的結局。

這個影片想告訴我們什麼呢？愛一個女人就愛她的所有，征服一個女人就必須從她的最愛開始。而地位金錢並不能給一個人帶來一切，這樣分析這部影片未免有些說教，因為當今的現實，一些女人更看重的恰恰是一個男人的金錢與地位，愛對於許多人來說，已經什麼也不是了。也許正因為此，《鋼琴課》才更具有了一種超現實主義的唯美傾向，才更具有了一種動人的魅力，它的魅力就是，當一個女人的愛情與生命與音樂揉合在一起時，那個女人所散發出的魅力是一個真正能讀懂這一切的男人才能感受到的。喬治・貝因的愛是從音樂中一點點滲透進去的，並音樂一點點地喚醒了愛達的情慾和感覺。愛達從音樂中感受到了另一種激情，那種

愉悅是愛達無法拒絕的，當一個女人的激情與愉悅和音樂融化在一起並噴湧而出的時候，誰能阻止愛達潮水的愛情呢。音樂與愛情本來就是不可分割的，《鋼琴課》用它詩一般的意境，令我們回味無窮。

斯圖爾特的遺憾，其實也是我們的遺憾，當文學與藝術逐漸退出歷史舞臺的時候，靈與肉的分離就會成為這個時代的必然，《鋼琴課》已經為我們提前演奏了人生傷感的一曲。

激情交叉點

Two Moon Junction

導演	Zalman King
編劇	Zalman King, MacGregor Douglas
主演	Sherilyn Fenn, Richard Tyson, Louise Fletcher
年份	1988

這是一個婚外戀的故事。

伊文斯是一個著名的建築設計師，當他事業青雲直上的時候，他的婚姻卻擱淺了。和所有的婚外戀故事一樣，伊文斯的婚姻老了，何止七年之癢，是十六年之後的麻木，喜新厭舊彷彿是人難以逃脫的本性，伊文斯也不例外。

看起來只是一個偶然，那天伊文斯走進拍賣行，他看上了一架樣式別致的老鐘，最終買下了那架鐘，多半是因為那個女人。那個女人滿頭的金髮就像一團熱情的火，繚繞著伊文斯的困頓的心，彷彿有什麼啟動了他，他情不自禁地想靠近那個女人，這個女人身上有的，一定是他沒有的，或者說是他的妻子所欠缺的，所有的婚外情彷彿都是這麼開始的，伊文斯就這樣走近了這個叫奧莉花的女人，她是一家雜誌的記者。

愛情的開始都是美麗的，伊文斯和奧莉花也是如此。

渾身散發著青春氣息的奧莉花讓伊文斯感受到了生命的激情和快樂，生活因為有了這個女人而有了格外的意義，他不止一次地對奧莉花說，我愛你。當一個男人這樣說的時候，那是他瞬間的感受，在女人聽來就是一種承諾，一種可以永遠廝守的承諾。當伊文斯對奧莉花說，你要給我時間的時候，那是伊文斯退縮，他的婚姻並沒有走到盡頭，一段婚外情不過是對他不夠完美的婚姻的一種補償。奧莉花發現她和伊文斯的愛情就像一條並不清亮的小溪，有點曖昧，有點踟躕不前，抑悶已久的她決定孤注一擲。

那是一個盛大的酒會，是伊文斯又一個建築揭曉的大型發佈會。伊文斯和精明能幹的妻子頻頻舉杯，掌聲鮮花不斷，他們是事業的夥伴，他們不止一次地共用成功的喜悅，奧莉花出現了。奧莉花知道自己就像伊文斯背後的花朵，只能在暗中開放；她知道自己的出現將意味著一種尷尬和一種難堪；但她借助酒力還是不合時宜的出現了，她終於見到了伊文斯身後的那個背景，他的妻子和女兒。

那天晚上，紛紛揚揚的雨濕透了兩個人的心，也濕透了他們剛剛燃起又匆匆熄滅的愛情，惱羞成怒的伊文斯虛榮心大作，他把奧莉花趕出了酒會，然後像扔掉一塊用舊的抹布

一樣將奧莉花丟在了馬路上。奧莉花站在雨中，她用淒情的淚眼看著伊文斯開著車揚長而去，她知道這只能是她唯一的選擇。

這段婚外戀似乎可以劃上一個句號了，在愛情和名利面前，一個虛偽的男人更看重的是後者。

但導演馬克‧瑞戴爾（Mark Rydell）跳出了世俗的偏見，他為我們演繹了一個不同平常的婚外戀。

還是一個偶然，一夜掙扎未眠的伊文斯決定和奧莉花分手。當他拿著那封絕交信準備投入郵箱的時候，走過來一個送牛奶的老人和女孩，那個有著一頭金色頭髮的女孩很像奧莉花，伊文斯冰冷的心又被啟動了，一種溫馨和快樂又流淌在他的血液裡，伊文斯發現自己已經回不去了，奧莉花才是他的明天。明天又是一個嶄新開始，想到這裡，激動不已的伊文斯立刻奔向電話亭，他幾乎是大聲喊叫著告訴奧莉花自己的發現，自己的感受，自己的決定，他們約好了在博物館見。

一個出乎我們意料之外的選擇，當伊文斯決定放棄的一瞬間，他變得堅強和果敢，導演馬克‧瑞戴爾讓我們看到了愛情的戰無不勝，人性是美麗的。

但更多的感動在後面。

伊文斯出了車禍，兩個為他而來的女人又見面了。

伊文斯的妻子捏著伊文斯的那封沒有發出去的信，她本來是可以給奧莉花的，但她沒有，她告訴奧莉花：他什麼也沒說，我們倆都來遲了。她問奧莉花：你是怎麼來的？奧莉花忍了忍說：我是去博物館的路上看見了他車。奧莉花說的不全是真話，善良的隱忍和寬容讓兩顆破碎的心都得到了她們想要的：伊文斯是愛著自己的。

導演	Pedro Almodóvar
製片	Agustín Almodóvar, Michel Ruben
編劇	Pedro Almodóvar
主演	Javier Cámara, Darío Grandinetti, Leonor Watling, Geraldine Chaplin, Rosario Flores
年份	2002

悄悄對她說

Hable con ella

是一個雨天，我看了這部有點悲情色彩的影碟。

這是一部用男性視角展示男性情感世界的片子。導演佩德羅‧阿莫多瓦（Pedro Caballero）在現實與理想之間向我們展示了人生的可為與不可為。奇蹟是可能發生的，但我們並不是自己命運的主人，就像影片中的兩個男人：一個叫馬克，一個叫貝尼諾。

貝尼諾無可救藥的愛上了一個芭蕾舞演員。他們之間無法逾的距離卻因為芭蕾舞演員出了車禍成了植物人而從此有了改變。

貝尼諾作為一個男護理所當然地可以日夜廝守在自己心愛的人的身邊，但貝尼諾的命運並沒有發生質的改變。整整四年，即使阿里西婭成了貝尼諾的全部，但貝尼諾全然忘了阿里西婭也只能是他的病人。阿里西婭美麗無比的胴體活色

生香地舒坦在那張病床上，但在醫生的眼裡她只能算是一朵沒有靈魂的花。任何撫摸和呼喚就像風刮過大理石的地面，不會有一點反響。但貝尼諾從不這樣認為，在他的心目中，花就是花，即使是沉默不語，花的敏感是能感知一切的，所以貝尼諾一廂情願的充當了一個盡心盡職、無微不至的情人的角色。在貝尼諾心裡，他和阿里西婭朝夕相處的四年就是一對相親相愛的戀人，他甚至想到了結婚。直到有一天，貝尼諾在《我為情人瘋狂》的影片的煽動下，再也按捺不住自己的激情，他違反了遊戲規則，阿里西婭懷孕了。一切不可能產生的奇蹟就在這時產生了，而貝尼諾卻進了監獄。

導演佩德羅借醫生的口說，有些奇蹟是用醫學無法解釋的。但現實卻是殘酷的的，蘇醒了的阿里西婭又回到了從前，無望的貝尼諾依舊執著著他對阿里西婭的愛，而這種愛卻又一次疏離了他。貝尼諾只能以他的方式，去逾越現實的障礙和自身的障礙，他成功了，他的死讓我們感到了一個單戀者的愛殤。

影片中另一條線索與馬克有關。這個能深刻洞察人的內心深處的作家，用他悲天憫人牧師般的情懷救贖著他身邊的人，但他救贖不了他人的命運。他的救贖過曾經吸毒的女友，但因女友家人的反對，相愛中的他們還是被迫分手了；

他救贖過一個女鬥牛士無望的境地，喚醒了她對美好生活的嚮往，但他無法救贖莉蒂亞作為鬥牛士必然的悲慘命運；他可以阻止貝尼諾衝動的念頭，但他無法救贖貝尼諾因衝動所犯下的過失，他甚至來不及將貝尼諾保釋出監獄，貝尼諾就了結了自己的一生。人生是複雜的，而導演在影片中的表現的心情也是複雜的。

影片中，深沉而不冷傲、溫柔而不淺薄的馬克給我們留下的深刻的印象，馬克感傷的淚水就像一面心靈的鏡子，總是恰到好處的打動了我們的心。如果說女人的眼淚像珍珠，而馬克的眼淚就像鑽石，馬克的眼淚太具有殺傷力了，他的眼淚不僅會打動女人的心，同時也會打動男人的心。他的眼淚太具有親和力了，貝尼諾因此認知了他；傲慢的莉迪婭因此信任了他；影片結尾阿里西婭對他產生了親密的好感。馬克這個多愁善感的男人是我見到的影片中最另類的男人，他常常因感傷而瀰漫的淚水是我見到的最溫存最親切的淚水。

這部影片因此獲得了2003年第60屆金球最佳外語獎。影片中一個叫齊比的歌手，當他用蒼涼、嘶啞的歌喉吟唱的時候，那種悲涼在夜色中瀰漫的其實是一種憂傷，在那種憂傷中我們看見了人性中隱含著脆弱情感，其實就是一種感動。

感動自己也感動了別人，這部影片通過音樂，通過舞蹈，通過馬克的眼淚，一直在這樣對我們說。

春逝

봄날은 간다

導演	許秦豪
主演	李英愛、劉智泰、樸仁煥
年份	2001

從一開始，愛情在他們之間的就是不等式。恩素離過婚，尚優是初戀。再次戀愛對恩素來說就是情感的複印，當她對尚優說，和你在一起的感覺真好，那是一種比較。而尚優是一張白紙，初戀就像一滴水珠慢慢潤濕了他原本平常的日子，像一個偷糖吃的孩子，所有的甜蜜都洩露在他不會隱藏的臉上。像一個剛剛學會游泳的孩子，尚優每天都在品嘗著暢遊的快樂。和朋友喝完酒，尚優半夜三更非讓朋友開車送他去見恩素，恩素在城市的那一頭，而尚優在城市的這一頭，朋友不可思議地搖搖頭，但尚優不管，像一隻飛蛾撲向了那盞燈，誰要那盞燈就是愛。

愛情就像一鍋沸湯，再熱再滾再可口也有冷卻的時候。

當尚優試著讓恩素去見他的家人時，恩素委婉地說，自己不會做泡菜。談婚就色變的恩素，懼怕的是婚姻，曾經的

失敗成了她生命的一個結，結打在她的心裡，尚優是看不見的。尚優急著前去，而恩素已經開始後退了。恩素知道，婚姻就是一件用裡和面縫合的襖，一旦拆開了，那種疼痛和絕望是不堪回首的，她害怕再來。婚姻讓恩素從一個單純的女孩變成了一口深塘，而單純的尚優就像一口淺池，恩素的複印後的情感哪是尚優能讀懂的。

恩素終於提出分手。分手的理由很簡單，只是尚優說，我不是你的速食麵。風起了，愛情就像一池水，起皺了，恩素不想等到破碎，就毅然決然的抽身走人了。剩下尚優就像一隻癡傻的企鵝，離開了恩素，他不知道自己的明天還有什麼意義。

世界有不衰的愛情，就像他的奶奶。

奶奶老了，但她每天都去火車站等自己的丈夫歸來。老了的奶奶就像一棵枯樹，什麼也記不清了，但她記得自己的新郎，爺爺年輕的照片鎖住了奶奶最美好的記憶。她忘記了爺爺後來的外遇和背叛。那天，她找出了自己粉紅色的裙裾，沿著粉紅色的記憶出門了，從此沒再歸來，尚優知道奶奶至死守住的都是自己的幸福。

尚優也想守住自己的幸福，每天，他都按捺不住地給分手的恩素打電話；他甚至跑到恩素的樓下固守著那盞曾經

為他亮過的燈光；他看著恩素已經上了別的男人的車，心有他屬的恩素甚至有一天自己買了車。當尚優用那把開啟過他的幸福的鑰匙深深地劃向恩素那輛轎車時，尚優曾經不再是那個簡單、快樂、的男孩了，失戀讓他成了一條死皮賴臉的狗，不可挽救地站在自暴自棄的懸崖上。

眼看著陽光燃成了灰燼，愛情從春天開始，秋天就收場了，在被毀滅傷痛中，尚優從一個無憂、乾淨的男孩蛻變成了一個深沉的男人。

又下雪了，尚優想起那年冬季的夜晚，作為一個錄音師，他就坐在廟前，錄雪落的聲音，那時作為電臺DJ的恩素就住在隔壁，雪過天晴，陽光落在尚優目光裡明亮且又溫暖，恩素就是那一刻心動的吧。然而這一動竟沒有熬過冬天就結束了，如果說這就是現代人的節奏，他們的愛情也算吧。

花其實並沒有落，只是微風吹過，恩素對這段愛情的懲罰，傷及不僅是尚優的無辜，還有尚優的純真、和他對美好生活的嚮往。

只是一個冬季，尚優就老了，奶奶對他說，女人就像風，走了就不會回頭了。春天來了，尚優就像死而復生的枯草，終於泛青了，他在大自然的環抱裡，找回了自己。再遇恩素，就像看一個陌生的女子，尚優成了一口深塘，而恩素就

像一口淺池。尚優的理智就像一層冰面攔住了恩素伸出的後悔手臂，曾經，他以為那一挽就是一生，現在，尚優對恩素揮揮手，就像揮去一段往事，那時春花爛漫，沿街的櫻花不知又要為誰開放了。

弗里達

導演	Julie Taymor
製片	Sarah Green, Salma Hayek, Jay Polstein
主演	Salma Hayek, Alfred Molina, Antonio Banderas
年份	2002

Frida

弗里達的一生是以十八歲為界的。

十八歲以前，她是一個無憂無慮健康快樂的女孩。

十八歲以後，她成了一個身患殘疾，憑藉靈魂生存的畫家。

一場車禍徹底改變了她的命運。在此以前，她和她的男朋友正在電車上討論著哲學問題，她還饒有興趣地打聽一個工人手裡拎著一袋金片，後來這袋用來裝飾劇院天花板的金片，紛紛揚揚地隨著汽車破碎的玻璃全部落在了躺在血泊中的弗里達的身上。

癱在床上的弗里達就像一件散架的傢俱，任那些醫生對她的身體進行修補，安裝，嫁接。她的父親就坐在門口，雙手緊握，眼睛裡全是淚水，她的疼痛是可想而知的。父親不棄不撓的堅持對的她治療，居然讓她奇蹟般的站了起來，

曾經躺在病床上，弗里達開始在自己的佈滿石膏的身體上不停地塗鴉，藝術的靈感就像一隻鳥其實已經降臨在她的肩上。後來，當弗里達拿著自己畫去找畫家迭戈的時候，她不知道上帝已經為她打開的另一扇窗，這個世界已經多了一位女畫家。

　　那天，弗里達穿著紅色的衣裙拿著自己的畫像，就像一團火焰飄過了街頭。弗里達的畫就像閃電一下就擊中了迭戈的心，如果說這是宿命，這就是了。

　　迭戈是一個輕佻浮浪的男人，離過兩次婚的他，身邊依舊是美女如雲，女人對他來說就像一床被子，蓋了掀，掀了蓋，按他自己的說法，和女人上床比撒尿還簡單，對他來說，女人就等於性，性就是家常便飯，和愛一點也不沾邊，直到弗里達的出現。

　　在弗里達看來身體就像一件衣服可以修修補補，但靈魂是誰也拿不去的，她將充沛的情感和對生命的種種感悟全都傾注在了她的畫裡。迭戈說自己只能畫自己眼睛所能看見的世界，但他說弗里達的畫就是一簇簇生命的火焰。

　　不知是弗里達的畫，還是弗里達的美麗，或是弗里達不同尋常的個性魅力，徹底的征服了迭戈。迭戈向弗里達求婚

的時候，就像阿里巴巴打開了藏滿了珠寶的山洞，而弗里達就是最珍貴的那一顆。

弗里達的母親並不看好這段婚姻，她說一隻鴿子落入了大象懷裡。鴿子的愛就是天使的愛，是容不得任何玷污和傷害的，但他們還是愛了，從靈魂到肉體，從藝術到精神，他們是上蒼的天作之合。

弗里達用包容的愛，不僅接受了迭戈的前妻，也接受了迭戈和模特胡來，她說，要愛一個人，就連同了他的缺點。

但迭戈最終還是傷害了她。傷心欲絕的弗里達對迭戈說，我的生命中有兩個大事故：車禍和你，而你是最大的那一個。

離開了迭戈，弗里達開始沉淪，她滴血的傷痕和內心的掙扎滲透了畫布。那些抽象的畫面就像鴿哨，尖銳而又深刻地劃破了寧靜的生活表面。當她用那些畫為自己療傷時，她不知道自己正在成名，她的畫就像夏天已經到了盛開的季節。

弗里達又要截肢了，她的身體每況愈下，一件憑湊的組合的傢俱又要散架了，她是那樣的孤獨和無助。

迭戈來了。

弗里達：你的肉少了。

迭戈：你掉腳趾了。

弗里達：我都不想回答這樣的問題，否則，感覺糟透了。

迭戈：我來這兒是為了向你求婚。

弗里達：我不需要人的可憐。

迭戈：我需要。

……

一個浪子終於回頭了。他們其實一直固守在彼此的內心裡，這樣的愛情也許就叫曾經滄海難為水吧。

弗里達的畫展終於開幕了，但她已經再次癱瘓在床上了。

弗里達請人連她帶床搬到了畫展中心，這就是弗里達，一個至死堅持用不同他人的方式表達著自己生命的女人。弗里達是風，是火，是電閃雷鳴，她就是她，一個誰也無法替代的了不起的女人和了不起的畫家。

十八歲以前，她是用青春點燃生命的；十八歲以後，她是用靈魂和激情點燃生命的，肉體壞了，但那又有什麼關係呢，只有靈魂和激情才能超越肉體，綻放出不同尋常的火花。

羅丹的情人

Camille Claudel

導演	Bruno Nuytten
製片	Isabelle Adjani, Christian Fechner
編劇	Bruno Nuytten, Marilyn Goldin
主演	Isabelle Adjani, Gérard Depardieu
年份	1988

看《羅丹的情人》這盤碟是二十年後的事了。二十年前，《一個女人》與我不期而遇，心靈深處有一個東西就像三月的迎春花，在冰冷的雨水中疼痛地綻放著。清純、率性、執著的卡蜜兒深深打動了我，是她的愛情還是她的才華或是她不屈不撓的個性，我在她的身上，似乎看見了自己。那時我的心還是那樣的年輕，當我明白如果一個女人感性地活著，她就是一塊透明的玻璃，這個世界就是一塊巨大的堅石，玻璃隨時都有破碎的可能已經是後來的事了，而我的心已經老了。

二十年後，再看《羅丹的情人》，我沒有了從前的激動，也沒有了從前的震撼，甚至沒有了眼淚，我的冷靜令我吃驚，就像卡蜜兒的弟弟保羅，內心是愛的，但理智足以堅強到看著護工把卡蜜兒強行地帶往了瘋人院。卡蜜兒用驚恐

的眼睛掙扎著，她的掙扎就像一隻鷹黯啞的翅膀，沒有了話語的權力。而我的認識已與先前不同，我世故的認為世界並沒有拋棄她，是她自己囚禁著並拋棄了自己，她把自己後半生的美麗和才華全部給了瘋人院，卡蜜兒就像一朵不會言語的花自謝了。

二十年前看《一個女人》的時候，感性的我充滿了對羅丹的憎惡。羅丹的自私、懦弱、功利導致了一段亂始終棄的愛，足以讓我對他從骨子裡不屑。二十年後再看這兩個藝術家的愛情，我的心已經有了足夠的理智來承認，衰敗的羅丹已經承受不了卡蜜兒充溢的才華，張揚的個性，瘋狂的激情和率直的愛。功成名就的羅丹就像一個老男孩甘願地回到了他的那個低俗的老女人的懷抱，他需要的是安寧和被寵。而功成名就的羅丹和天下許多男人一樣，人格上的缺陷讓他永遠成不了一個完人。

卡蜜兒對羅丹的愛是雙重的，羅丹是她心目中的神，對藝術崇拜和羅丹的愛重疊著征服了這個以藝術為生命的女人，她很像張愛玲，在愛情中生出卑微的心，低到塵埃，然後從塵埃中開出花來。卡蜜兒後來成了羅丹的工人、模特，靈感的啟示和女伴。只有她的父親遠遠的用悲哀的目光看

著，他的卡蜜兒為了羅丹放棄了自己，她用她的犧牲成就了羅丹。

　　失去了愛的卡蜜兒就像一朵沒有陽光的花朵很快就凋零了，她的內心一直是恨的，她恨羅丹奪去了她青春，才華，和她所有的愛。誰來挽救卡蜜兒呢？卡蜜兒只能用自己的藝術來拯救自己，她一心只想用自己的作品來證明她是高於羅丹的，儘管她的創作是成功，她的才華是橫溢，她的作品證明她是成功的。但她的內心在巨大的陰影中失去了活著的意義。

　　卡蜜兒應該是一個有著A型血的人，這個倔強、美麗，精靈般的女人，固執著她的人生，固執著她的藝術，既使她瘋了，但她依舊折服在她熱愛的世界裡，那個世界裡全是雕塑，是她生命的精華的全部顯現。

　　影片一開始，我的眼睛濕了一下，一個嬌小的女孩正在泥坑裡用嬌小的手指抓著膠泥，然後她用嬌嫩的肩扛著那個裝泥的箱走在黑夜裡，她執著而又堅定，如果不是碰上羅丹，那麼她的命運將會重寫，如果不是羅丹，她又能愛上誰呢，這個為藝術而生的女人命中註定是逃不過此劫難的。我是那麼愛著這個令我心儀的女人。

　　我喜歡伊莎貝拉‧阿佐妮扮演的卡蜜兒，我想她和我一樣被卡蜜兒所打動了，她成功地扮演了卡蜜兒，我心目中的

卡蜜兒應該就是這樣的。

　　很多年過去了，卡蜜兒依舊停留在她年輕的生命裡。當我們都老去的時候，卡蜜兒卻不會，她就站在那，一個為藝術而生的維娜斯神，一個永遠不會被征服的女人，一個永遠令羅丹感到愧疚的女人，對一個女人來說，我想這已經夠了。

麥迪遜之橋

The Bridges of Madison County

導演	Clint Eastwood
製片	Clint Eastwood, Kathleen Kennedy
主演	Clint Eastwood, Meryl Streep
年份	1995

看《麥迪遜之橋》已是秋天。

天湛藍湛藍的，我空曠的心裡沒有過去、也沒有未來，弗蘭西絲卡和羅伯特・金凱正是在這個時刻與我相遇了，正如他們在廊橋的相遇，那是一種不偏不倚的時空交叉點上的緣……我的心終於沉浸進去，我看見羅伯特・金凱用那雙冷冰冰的藍眼睛對吹銅管的傢伙說，可不可以吹一曲《秋葉》，這時候，我看見一片又一片枯黃的葉子落在水面上，然後就不知去了哪兒……

在影片的背後，我聽見他們用一種滄桑的口吻說：愛有一種魔力，能讓你重新認識自己，找回自己；他們說愛不是永遠的佔有，而是曾經的擁有；他們說愛不是結果，而是一種過程；他們說如果是愛就要學會彼此珍重並且給予彼此人生的自由……當他們這樣說的時候，我們發現那種愛的家

園已經離我們十分遙遠了，那種古典的浪漫情懷就像鏽了的薩克斯管再也吹不出原來的調子了。當《麥迪遜之橋》裡一對中年人用我們已經遺忘了的古典愛情情節發出迷人的微笑時，現代美國人傷感了，我們也跟著傷感了，一種懷舊的情緒就像風不僅風靡了美國，也風靡了中國。

當《麥迪遜之橋》飄過我們的上空時候，很多不以為然的人以為，這不過是一場婚外戀的故事。事實是：一對深愛著的人的分手僅僅是不想傷害他人，於是他們作了選擇，作了犧牲。影片的結尾是煽情的，隔著汽車的玻璃，隔著雨，兩個相愛的人卻無法再走近，他們不得不忍疼割愛，明明知道這一分離，就會鑄成永生永世的憾，但是他們還是分手了，這是現代人不可思議的，也是以個人為中心的現代社會不可思議的。正如秋雨淋濕了我們的記憶，《麥迪遜之橋》以一種永遠失去之後的憂傷，讓我們沉醉讓我們感動，廊橋的美麗之所以能成為一種永恆，是因為她稍縱即逝與無法挽留的缺憾，那種古典愛情已經永遠不再屬於我們，或許這就是《麥迪遜之橋》想說的吧。

四月物語

April Story

導演	岩井俊二
製片	佐谷秀美
編劇	岩井俊二
主演	松隆子、田邊誠一
年份	1998

又到了武藏野大學新生開學的日子，作為新生的卯月眼睛有點濕潤，武藏野大學是學子們夢寐以求的高等學府，但卯月的激動與眾不同，那是她內心深藏的秘密，現在這個秘密開始綻放，她甚至聞見了隱隱的花香。

在新生的見面會上，新生們開始自我介紹。到了卯月的時候，有好事者問她，為什麼要考武藏野大學，羞紅了臉的卯月囁嚅著，有點張口結舌，卯月發現她小心呵護的那個秘密，就像一杯靜靜的水，忽然被人撞了一下，卯月想用手去護，卻有一種護不住的慌張。

卯月開學後的第一個大禮拜的第一件事就是租了一輛單車，她開始尋找一個叫武藏野的書店，那才是她秘密的終點站。在武藏野書店，她平靜地看書買書，其實她的心是忐忑不安的，離自己的秘密越近，她的心就越是充滿了慌張。逛

武藏野書店成了卯月在東京大學讀書課餘時間唯一的嗜好，為此，卯月拒絕了一個女生週末的邀請，也拒逃避著一個男生的殷勤。她恪守著的秘密正是她的初戀，雖然那只是一種單戀。

　　那是一個春天，還在念著高二的卯月得知高她一屆的一個叫山崎男生考上東京的大學走了，卯月的心一下空了，她沒有著落的心瘋長著思念的草，她才知道自己是喜歡那個男生的，生長在北海道的卯月才知道東京對自己有多遠。奇蹟的發生是因為一個女生替她從東京買了一本名為《武藏野》的書，而那本書的書套正是由山崎設計的。少女卯月欣喜若狂的捧著那本叫《武藏野》的書，那本書就像一個無言的信物一下落在了卯月的懷裡，於是，那家叫武藏野的書店就像一個可以棲身的站臺，讓卯月曾經懸掛的心落了下來，正是從那一刻，卯月的人生有了目標。就像卯月自己所說的，武藏野像一個關鍵字，一下改變了卯月的命運，她高三的下半年就全部給了它，那所叫武藏野的大學。

　　如果說愛情會帶來奇蹟，那麼這個奇蹟就在卯月的身上產生了。成績並不好的卯月的成功讓她的老師差點跌破了眼鏡，卯月自己也無法相信，她真的就成了東京一所大學的學生了，這個秘密只有卯月自己最清楚。如果說東京的武藏野

大學曾經像一顆遙不可及的星星，現在她正在向這顆星星靠攏，她甚至伸手可摘了。

那天和平常一樣，卯月又一次走進了那家書店。

她的眼睛一亮，她終於看見了一個久違而又熟悉的身影，是山崎。近在咫尺，卯月再也無法掩飾自己的慌張，在付款的時候，山崎終於從這個女孩期盼的臉上讀出了一段記憶。山崎原來也是記得卯月的，他們都來自北海道，並且同一所中學讀過書，一種油然而生的親情讓山琦變得很近，讓卯月脫口而出：「你還在樂隊嗎？」「你是最優秀的」。被淹沒在東京的山崎忽然就有了一種感動，他從一個女孩子的眼睛裡讀到了自己。

影片的結尾是一場蒞臨的大雨讓兩顆悸動的心終於有了可以靠近的機遇。在山崎抱來的一堆傘裡，卯月一下就愛上了那把大紅色的傘。那把傘就像一種暗示，當卯月舉著一把大紅色的傘在雨中歡快地奔跑的時候，她的秘密就像一瓣紅色的花瓣在空中曼妙的開放了。

在這部片子中，我們看到導演嚴井峻二用了一種詩化的語言，向我們展示了一個少女的初戀，這段初戀就像四月的春天瀰漫著一股青草般的清新。四月物語能告訴我們的就是這些了，但卯月的靜靜綻放的愛情卻讓我們回味無窮。

外出
이 글

導演　許秦豪
編劇　許秦豪
主演　裴勇俊、孫藝珍
年份　2005

　　一個男人和一個女人，本不相識的，卻因為一個偶然，一場車禍揭示出一個無情的事實，他們各自都被自己所愛的人拋棄了，仁秀和徐英就是在這種尷尬的情景中走到一起的。兩雙落水的手終於緊緊的抓在了一起，不管前因還是後果，你會發現世界是漂泊的，人生也是漂泊的，而婚外情就像水藻，是無岸可尋的。

　　什麼是傷心欲絕，應該就是仁秀和徐英的那樣吧。

　　男兒有淚不輕彈，仁秀抱著酒瓶子失聲痛哭，愛有多深，傷就有多深，恨就有多深吧。當仁秀對徐英說，我想報復。一個不會說假話的男人，那時他說的應該就是他內心所想的。而徐英看著昏迷不清的那個女人，她在暗自比較，這個女人哪點比自己好，她盼著丈夫醒來，她只想問丈夫一句話，自己究竟做錯了什麼。仁秀不知愛情和人的好壞是無關

的，愛情是世界上最水性的東西，愛就是愛了，愛是不需要理由的，就像他們自己，兩個被背叛傷害的人，怎麼也會走到了一起。

　　每天出入醫院，背叛他們的人沒有了任何知覺，他們的怨恨悲憤只能隱忍著。他們各自捂著受傷的心口，不再是愛，只是盡著為夫為妻的責任，看著各自的消瘦的背影，相互的憐憫暗自伸展著。住在同一家旅館，為了打發無聊的時光，開始他們只是為了相互傾訴，用共同的感覺去為彼此療傷。在慢慢地打開各自的傷口的同時，他們沒有看見彼此的好感就像溫度正在上升，

　　當徐英說，我們也約會吧，氣死他們倆。一句看似玩笑的話，就像暗示，他們之間的約束已經打開了繩索，故事由此開頭，於是就有了後來的發展。

　　春天來了，春風是一雙溫暖的手指解去了冬的盔甲，一切都在生長，愛情也在生長。因為戀了，因為愛了，也因此明白了生命的短暫，而感情居然是可生可滅的，愛情終於舐平仁秀和徐英的傷口。也成了背叛者的他們，面對躺在床上依然神志不清的愛人，他們的心開始變得平和，目光變得寬容，因為他們終於明瞭，自己的所為與曾經背叛在先的他們倆又有什麼本質的區別，前嫌盡釋了。

京浩走的時候，徐英正和仁秀在一起，負疚的徐英從自己的愛戀中，已經找到了丈夫至死也沒能開口的那個答案。

　　妻子醒來的時候，仁秀已經能平靜地面對一切了。妻子沒有看到仁秀的暴風驟雨和雷鳴電閃，妻子感激著同時不解仁秀，為什麼既不追問也不責怪她。她不知道仁秀破碎的心就像一面破碎的鏡子已經被新愛撫平了。仁秀把那個男人的死訊告訴了妻子，然後他就出去了。妻子撕心裂肺的哭聲瀰漫在醫院的走廊上，和仁秀的心情居然產生了共鳴，處理完丈夫喪事的徐英走了，愛就像窗前的風變得無影無蹤。仁秀在親身經歷了感情的出軌、愛情的失落和現實的無奈，他已經原諒了妻子。

　　這部影片肯定不是說，愛情要以牙還牙，以眼還眼，只是說只有親歷了，才發現有些事是身不由己的。

　　在這部影片中，我們沒有看見出車禍的那兩個人是如何愛戀的，我們只知道他們出軌了，但仁秀和徐英這兩個破碎的身影漸漸迭合的時候，我們心存的竟是同情和理解。原來感情的出軌就像風和雨，就像雲和月，相逢和偶遇有是命定的。

　　春天再現的時候，又是一年的到來。仁秀仍然是一個燈光攝影師，舞臺上下激情的宣洩就像曇花一現，坐在人去台空的臺階上，仁秀突然發現下雪了，片片雪花飛舞的時候，

仁秀想到了徐英，徐英說她喜歡春天，她也喜歡雪，仁秀說春天怎麼會有雪呢，原來春天的雪來得就像這樣沒理由，就像世間的愛情。

情人
L'amant

導演	Jean-Jacques Annaud
編劇	Jean-Jacques Annaud, Gérard Brach
主演	Jane March,梁家輝, Frédérique Meininger
年份	1992

是一個偶然的機會，看到了《情人》這部片子。我清楚地記得那個站在船舷邊的少女是那樣的憂鬱，她一點也不純淨，也沒有她那個年紀的嬌豔。她很像沙漠上的一株仙人掌，有點早熟，又有些孤傲。世界就這麼大，當時她只有十五歲半，但她打動了同船的一個孱弱的中國青年，後來我才知道這個少女的原型就是瑪格麗特・莒哈絲。

那個中國青年也給我留下了終生的印象。他的那雙憂鬱、顫慄的眼睛有一種絕望的魅力。他給我的那種無法言說的感覺直到後來我在讀《情人》這本書時才找到了，女主人翁說那是無可言狀的溫柔的甘美。那個中國青年很少說話，他就像一片脆弱單薄的樹葉無處飄零，直到他看見了那個白人少女，從此他對她的愛不可自拔，直到永生永世。

我喜歡影片中的那間臨街的公寓，曖昧的陽光被窗櫺隔得支離破碎。有一架笨重的電風扇在吱呀吱呀的呻吟著，炎熱的巨浪泛著蒼黃的氣息瀰漫在那間公寓裡。沒有一點浪漫的情調，沒有鮮花、月亮、音樂，甚至連情意綿綿的傾訴也全然沒有，只有淅淅瀝瀝的水聲清亮地滑過了少女的每一寸肌膚，中國青年就以這種無言的方式傾注著他的愛，有點像母親之於孩子，少女的心因此滋潤而豐滿。公寓中有一張床，這張充滿了張力的床，像海綿一樣席捲了這一對戀人。他們像礁石與海浪，在衝撞中平息，在平息中衝撞，全然不知今夕何夕。生命歡樂的樂章，就這樣掀起了一個又一個高潮。清醒時分，他們有時會相擁而泣，他們中的一個太小，一個又太脆弱，命運的風箏線不在他們的手中，他們因為孤獨無助所以才相依為命。那時他們唯一能做的事就是為愛而愛，為此，他們耗盡了自己一生的熱情。

　　莒哈絲後來才知道這對一個十五歲半的少女來說，一切都來得太早，也過於匆匆。她說她在十八歲的時候就變老了。我知道她所說的「老」的含義。那種感覺很荒涼也很殘酷，因為只有那段日子才是她一生中最年輕，最可讚歎的年華。《情人》中所表現出的那種明知沒有結果卻又情不自禁的瘋狂的愛戀就像罌粟花散發出一種詭異的的美

梁家輝所演的那個中國青年，是我看過他所演的影片中最棒的一個角色。他的無語的狀態散發出無言的魅力，他將一個未成熟男人才可能擁有的單純和任性演到了極致。莒哈絲說，若干年後的一天，那個中國青年撥通了成了作家的莒哈絲的電話，他說他根本不能不愛她，他愛她將一直愛到他死。這個結果和表白不知打動了多少還在夢中的女人。但這對莒哈絲來說，而是加深了她對不定的命運無法抗拒的無限悲哀。

　　我還記得影片中，當開往法國的海輪啟航之後的那個夜晚，已飽經了愛情風雨的少女，一個人悄然坐在船上大廳樓梯的一角，大廳裡傳出蕭邦的音樂，那音樂彷彿天籟，像天堂的幻音一樣飄蕩在漆黑的海面上，少女無法抵擋內心驟然而起的悲哀，她忽然在那一刻才感到她其實是愛他的，可惜她此刻已飄洋過海，她永遠也沒有機會對她所愛的人這樣說了，命運從此讓他們各自天涯，不再相融。就在那一刻，她發現自己已經不是一個少女了，她就像一個飽經滄桑的女人，一下成熟了。這就是人生，是莒哈絲獨特的人生，也是許多人的人生。

　　正如莒哈絲在《情人》開頭的自述：

　　我已經老了，有一天在一處公共場所的大廳裡，有一個

男人向我主動走來。他自我介紹自己，他對我說：「我認識你，永遠記得你。那時候，你還很年輕，人人都說你美，現在，我是特為來告訴你，對我來說，我覺得現在你比年輕的時候更美，那時候你是年輕女人，與你那時的面貌相比，我更愛你現在備受摧殘的面容。」

《情人》是莒哈絲那段不可逾越的愛情的墓誌銘，莒哈絲把自己的那顆少女之心早已葬入其中，所以她說人的死與不死都是一樣的，而永恆的東西並不在於形式，也許這就是《情人》的魅力，也是我們久看不厭的原因吧。

導演　Anthony Minghella
編劇　Anthony Minghella
主演　Ralph Fiennes, Juliette Binoche, Willem Dafoe
年份　1996

英倫情人

The English Patient

《英倫情人》讓我們又一次走進了非洲，在這塊神奇的土地上，我們又一次領略了生命的含義。

影片一開始，我們就看見了英倫情人，一個被德國的炮火燒得面目全非、並且沒有了記憶的男人。但是一本書，就像一把鑰匙，打開了一個男人內心的深藏的記憶，我們因此知道了他的過去，儘管他的過去都跟隨著戰爭化為了灰燼，但一段刻苦銘心的愛戀卻為他的人生作了最好的詮釋。

曾經，這個叫艾馬殊的英倫情人英俊、清朗、瀟灑，他是個歷史學家，也是個伯爵，他和探險家馬鐸一塊在撒哈拉沙漠考察。當他沉思的時候，他的臉上流露出憂鬱的目光；當他在書上寫著什麼的時候，他焦慮的內心彷彿又在期待著什麼，當傑佛駕著飛機帶著他美麗的妻子嘉芙蓮走進非洲，並走進艾馬殊的視線時，一段不期而遇的愛情終將降臨。一

切開始都是美好的，當他們坐在篝火旁伴著阿拉拍音樂聽嘉芙蓮讀書的時候；當他們在洞穴裡發現了那些原始畫面時；當嘉芙蓮和艾馬殊沉浸在愛的歡悅時；一切要發生的是誰也阻擋不了的，這就是生活。即使是戰爭，它摧毀的只能是人的肉體，而不滅的人性還會開花結果，片中的漢娜就是一個令人難忘的女人。

　　戰爭先是奪去了漢娜在前線的愛人，緊接著又奪去了她的女友珍。吉普車裡的珍被德軍的地雷擊中，而她只找到了珍遺留下的一隻髮卡。戰爭留給漢娜的是一顆破碎的心，但漢娜始終用天使般的笑容和達觀的生活態度面對自己的不幸，她的生命終於又煥發出了勃勃的生機。

　　如果說英倫情人代表的是昨天，而漢娜代表的就是明天，英倫情人沉浸在戰爭的陰影裡不可自拔，更多的是對自己的自責，他愧疚自己沒有兌現對所愛的人的承諾。這種自責和愧疚讓他最終選擇了死，愛情在他心目中的分量由此可見。

　　而漢娜不是，她在努力擺脫戰爭的陰影，她更多的關注是當下，她用一顆善解人意的溫柔的心在關心每個病人。為了英倫情人，她選擇留下，並伴隨英倫情人走到生命的盡頭。當她換上花裙子，她是那樣的年輕和美麗；就像一個沒長大的女孩，她在院子裡跳格子。被她洋溢的青春所感染，

戰爭的陰影正在淡化，美好的生活可以從頭開始。當她沿著愛情的燈盞並走進愛的小屋時；當她舉著蠟燭在教堂的空中飛翔時，曾經內心的傷痛已經成為過去。漢娜的救贖，靠的是自己，而不是別人。而英倫情人最終的選擇也是他對自己的良心的求贖。

導演安東尼‧明道拉在這部影片中，將殘酷的戰爭場面和美好的生活瞬間作了鮮明的對比，雖然個人的生命在戰爭面前是不堪一擊的，雖然愛情的承諾在戰爭面前同樣是不堪一擊的，但人只要活著，就會用自己的方式去書寫不同的生命含義。

影片的片頭，有一隻手用浸滿顏料的筆在岩石的表面來回的畫著，於是，一個人就像一尾魚在一個永恆的生命時空裡暢遊著，人類的祖先就是這麼認為的。記得嘉芙蓮也這樣說過，她喜歡魚，喜歡游泳，她的人生願望就是：能自由的暢遊在自己喜歡的生命時空中，那是一種幸福。當漢娜含著眼淚幫助英倫情人完成他生命的遺願時，是飽嚐了悲苦之後的漢娜對生命的徹悟。任何災難都無法扼制生命對自由的嚮往，絕望是暫時的，希望是永恆的，只要活著，就有希望。這部史詩般的影片就是這樣對我們說的。

情慾寫真
La fidelite

導演　Andrzej Zulawski
編劇　Andrzej Zulawski, Madame de La Fayette
主演　Sophie Marceau, Pascal Greggory, Guillaume Canet
年份　2000

她是一個美人，她走到哪，男人的目光就會跟隨到哪。她是一個攝影家，她走到哪裡，她的相機就會跟隨到哪裡，就像一陣風，風到之處，景已定格了。

她是一個很直覺的人，直覺就是她對事物入目三分的透視：一堆吃剩的食品；一個女人小腿脛上的絲襪；不同人的面部表情。她的拍攝出來的東西，有點醜有點髒：吃剩的食品是垃圾；脫了線的絲襪就像女人劃傷的皮膚；每個人或憂或怨或哀傷的表情，透出背後的故事。她拍身患重病的母親，無助憔悴的神情；零亂的頭髮；滿是皺折的皮膚；透出枯朽的氣息。拍攝彷彿就是她的生命，為了拍攝到她想拍的，她甚至忘了自己的性別，她衝進運動員的洗澡間，她拍男人陽剛健碩的裸體，包括陽具。她是一個特立獨行很另類的女人，她的照片顯現的都是最本質的生命，她的相機就是

她的靈魂，就是她自己，她是一個成功的攝影家。她的名字叫克萊麗。

　　如果不是遇到了克利夫，如果不是遇到了內莫，像一隻鳥，她就會始終保持著飛翔的姿態。是那家花店改變了克萊麗的命運，如果她不去拍那些花，她就不會碰到克利夫，如果克利夫不去訂購那束花，他也不會發現克萊麗，就像遇到了閃電，從沒戀愛過的克萊麗就在那個陽光明媚的早晨被一個男人的愛情牢牢地抓住了。

　　如一只自由落體的蘋果，克萊麗落在了克利夫的懷裡，但她的心卻留在了蘋果林，有人說，克萊麗誰也不屬於，她只屬於她的心靈。克利夫一直執著他對克萊麗的那份情感，但那份情感卻一直在傷害著他們彼此，因為他發現克萊麗心有他屬。直到他咽下最後一口氣，那氣息裡還散發著對克萊麗善不甘休的愛。如果另一個男人內莫早一個小時出現，克萊麗的人生就會出現另一個版本，但命運彷彿和克萊麗開了一個太大的玩笑。如果說克利夫對克萊麗的愛就像一孔溫泉，讓克萊麗感到的是疲憊後的放鬆，而內蒙的出現就像一根火柴，擦亮了克萊麗生命的火焰，克萊麗一面用婚姻那戒指約束著自己，決不向內莫越雷池半步；一面又放縱著自己的靈魂，作為同行，那些攝影照片成了他們最默契的心靈的

婚床。每天一上班，克萊麗第一件事就是去找內莫的攝影照片，她從他的照片中捕捉心靈的快感，而內莫也是如此，因為克萊麗，內莫找到了人生的焦距，最終步克萊麗的後塵，成了攝影界最有人氣的攝影家。

克萊麗是兩難的，在兩個男人之間，她無所適從，難以解脫。她忠實於自己的婚姻，但她的心已經出軌了，在內莫的工作室，當她匍匐在地上，用自己的熾熱的雙手去觸摸內莫濕漉漉的腳印時，因忍耐而焦渴的愛的幾乎就像自焚，克萊麗讓自己靈魂和身體分離著，形同坐牢。

不知道克萊麗為什麼要這樣為難自己，她並不是一個恪守傳統的女人，也不是衛道士，更不是一個毫無主見的女人，她對藝術的追求可以做到無所畏懼，我行我素，但面對情感，她卻成了一個作繭自縛的女人，因為她的不能，她和兩個男人一塊陷入了情感的怪圈，不可自拔。

就因為在上帝面前，曾經她對婚姻的承諾和那段誓言嗎，還是不停的出現在影片中的那枚戒指呢？

在影片的結尾，我們看見隱匿在教會的克萊麗，剪著短髮，懷著負罪的心理，打發著痛苦的時光，她依然拍攝，但她已失去了往日的激情。在兩個男人中，她究竟更愛誰呢，

也許作為一個女人，她太善良了，她不忍傷害他人，但傷害還是發生了。作為一個女人最終繫絆了她的還是那份情感吧。

心動

Tempting heart

導演	張艾嘉
編劇	張艾嘉
主演	金城武、梁詠琪、莫文蔚
年份	1999

《心動》是張艾嘉自導自演的一部關於一對少女少男的愛情故事，我不知道這部影片究竟是什麼地方如此的打動了我。

僅僅是初戀的純潔與美好嗎？

一對初戀著的人就像一朵花，輕輕綻開了又輕輕合上了，但綻開了就是綻開了，就是合上了也決不是從前的自己了，一對迫於大人的壓力而分離的戀人從此天南地北，彼此沒有了音信。再見時，人沒有變，愛沒有變，初戀時的種種感覺也沒有變，變的只是時間與地點，而時間與地點就真的能阻攔得住一對戀人的重新開始的決心與勇氣嗎？

也許這就是《心動》的用心所在。浩君的求婚戒指就在那透明的玻璃杯裡發出誘人的光澤，小柔捧著水杯，戒指好像在水中晃動，但那不是真的，因為求婚的心是真的，晃動

的是那杯水，那杯水就是時光，看著那杯水，多少年了，一直無法忘懷的夢就在眼前，小柔卻失去了喝下去的勇氣。時光讓小柔從一個不諳世事、無憂無慮的女孩變成了一個很現實很成熟的女性了，她再也沒有了少女時代不顧一切為愛的決絕和果敢了。她是真的想要那枚結婚戒指，為此，她等了很多年，但是她怕，她怕的是自己，時光不會倒流，她沒有放棄自己事業的勇氣和決心，於是，時光真的成了一條不可逾越的河流，浩君在那邊，小柔在這邊，愛情就像一條小船不知飄向了何方。

我喜歡《心動》，也許就是因為小柔自己問自己那段話：「我們每天都在忙，我們忙來忙去，其實都是為了自己。」愛情是無私的，那是兩小無猜的夢想，愛情是有私的，那是現實生活這樣告訴我們的。小柔和浩君就像河流兩邊的橋頭，你看過來，我看過去，但誰也沒有放棄的勇氣，於是，一對戀人在等待了很多年之後卻不得不放下了這段情，最後，他們都有了各自的家，而這段情只能悄悄地又埋回了各自的心裡。

讓我感動的是影片的結尾，小柔去參加浩君的婚禮，臨別時，浩君給了小柔厚厚的一摞照片，他說回去看。坐在回去的飛機上，小柔看那些照片，那些照片拍的全是天空，在

天空的背後，是日期，那些用鏡頭定格的日期，是一個又一個難忘的日子，一個日子就是一份思戀，那些日期都是愛的見證。浩君把自己對小柔的思念全部拍進了時空，時空真是一條漫長而軟弱的河流，它只能承載一對戀人的愛情，卻承載不住一對戀人的婚姻。愛情與婚姻的分離是現代人對自己的無奈。

　　《心動》想告訴我們什麼？愛情就是愛情，婚姻就是婚姻，它們之間早已失去了等號，對現在的年輕人來說，這已經是不爭的事實。

胭脂扣

Rouge

導演	關錦鵬
製片	成龍
編劇	李碧華
主演	梅艷芳、張國榮、萬梓良、朱寶意
年份	1988

　　愛情能否長久，李碧華將它寫進了小說；關錦鵬將它拍成了電影；而梅艷芳則成功地扮演了一個為愛殉情的青樓女子，一部《胭脂扣》讓這三個臺灣人從此浮出平凡，一下成了名人。

　　喜歡這部影片詭異的色彩：曖昧的光線，昏暗的景色；一會是從前，一會是現在；從前是人，現在是鬼；亦夢亦幻，亦真亦假；演繹的是一個叫如花的青樓女子的癡情的愛。五十年前，為了和相愛的人生生死死永不分離，如花和她所愛的男人十二少吞食了鴉片。他們相約五十年後，無論兩人變成了什麼也要在石塘咀不見不散，暗號為3811。如花如約而至，卻始終不見她的十二少，如花的癡情的等待結果成了水中月，鏡中花。

喜歡這部影片更是被梅豔芳的演技所折服。千姿百態，萬般的嬌柔的如花被梅豔芳演繹得爐火純青，讓人懷疑梅豔芳的前身是不是如花，如花的後來也許就是梅豔芳。如花讓我們知道了原來一個青樓女子只有美豔的外表是萬萬不夠的，一個青樓的女子，就像十二少說的：原來有那麼多樣，甩掉了一樣還有一樣，到底哪一樣才是她本人。如花嬌羞有嬌羞的樣，冷豔有冷豔的媚，溫柔有溫柔的態，如花就像賈寶玉所說的是真正水做的女人，男人沒軟，她自己倒先化了。這樣的女人就像人們所說的，是一隻狐狸精變的，如花就是狐狸精，她不僅迷倒了十二少，也迷倒了所有的觀眾。被如花迷倒的十二少，可以眾叛情離，可以財產不要，可以委身做戲子，可以過得清貧點，因為他離不開他的如花。十二少甚至發誓，和如花一同去死，並約定了下輩子再見。十二少對如花是夠情夠義的了，不僅感動了如花，連都市報的記者淑嫻都對她的男朋友說，一個肯為自己心愛的女人去死的男人，天下難找，她也愛上十二少。可惜十二少最終還是背棄了如花，做了一個偷生的人。

　　喜歡這部影片，因為張國榮，張國榮演的十二少，徹底丟掉了男人威風凜凜的盔甲，綿軟中只剩下一腔柔情，全都

給了自己心愛的女人，也只有張國榮才能將一個富家子弟揮金如土，慵懶閒散的狀態演繹到骨子裡了。

喜歡這部影片所散發的那種頹廢的情調就像江南的春天，花已開到了氾濫，處處瀰漫著輕浮，就像十二少，一個富家子弟再怎麼愛，愛到關鍵，還是軟弱了，苟且偷生著只是辜負了如花的一往情深。

喜歡這部影片所揭示的愛情的本質，愛情是兩個人的事，誰也不能說了算，如花不信，淑嫻也不信，戀愛中的女人都以為別人的不幸是別人有眼無珠，唯有自己找到的才是天下唯一。如花的等待終究上演的是一齣愛情的悲劇。現代人的愛情觀已經完全不同了，面對如花傷心欲絕、斷然離去的背影，面對失望的淑嫻，袁永定說了一句實話：我們都是普普通通的人，有一天過一天，開心就好，我不會浪漫，也不會自殺。

最喜歡的還是這部片子中有的一句精彩的臺詞：戲就是將拖拖拉拉的人生的痛苦直接演完了。戲演完了，還要繼續拖拖拉拉的人生。這句臺詞竟成了讖言：張國榮終於忍受不了人生的痛苦，自殺身亡了。半年後，絕代佳人梅豔芳也因病撒手人寰。這是我們不曾想到也不得不面對現實。

人生如戲，戲如人生。

黑夜裡綻放

Volume 4

遠離非洲
Out of Africa

導演　Sydney Pollack
製片　Sydney Pollack, Kim Jorgensen
主演　Robert Redford, Meryl Streep, Klaus Maria Brandauer
年份　1985

影片一開始，一個女人滄桑而又嘶啞的聲音就像風化的絲帶纏繞著我們無助的思緒。跟著她的敘述走入她的世界，你會發現她的背後有一條隱藏在歲月深處的河流。順著這條河流，我們看見了非洲，看見了這個曾經美麗而又年輕的女人行走在非洲的大地上。這個叫嘉倫的女人用一種近乎渺遠的口吻對我們說，在非洲大地上，她曾經有過一個農場，有過一個充滿了異域風情的家，還有過一段生死不渝的愛情。現在這個女人已經老了，但那一段往事久遠的清香就像一件紫檀，依舊令人迷戀。

在這部瀰漫著散文化的氣息，詩歌般意境的影片中，當譚尼斯帶著嘉倫開著吉普車馳騁在肯雅大地上的時候，我們看見成群的斑馬和犀牛像插了翅膀的神靈一樣馳騁在非洲的大地上；當譚尼斯駕駛著簡易的飛機帶著嘉倫穿越在肯雅的

山川河流時，我們看見了那塊未曾被人開發的土地處處是旖旎的風光。難怪這塊土地會成為冒險家的的樂園，難怪嘉倫會深深愛上這塊土地，並決心以此為家。

在這部影片中，導演西德里‧波拉克（Sydney Pollack）用一種看似平淡和舒緩的敘事方式，卻在不經意中，讓我們心存感動。

當嘉倫在自家的客廳裡講故事時，譚尼斯坐在地毯就像一個孩子，純真沉湎的神情令人心動；當嘉倫的牙齒因槍托震動滲出血絲時，譚尼斯用紙巾為嘉倫擦試時，那種出自男人愛憐的眼神令人心動；嘉倫在泉邊洗頭時，譚尼斯拿起一個水罐，輕柔的水不僅流在嘉倫金黃色的髮絲上，也流在我們的心裡；當洪水既將衝垮堤壩時，嘉倫對手忙腳亂的土族人說：讓它流吧，讓它流吧。作為一個女人，她鎮靜從容的姿態令我們心動；嘉倫回國治病時，忠心耿耿的土族男僕法拉每天傍晚都會面對嘉倫離去的方向上蒼叩拜，其真誠的祈禱令人心動；堅持不懈的要為土族人討回一塊可以生存的土地，當凱倫向新任的總督下跪的時候，嘉倫不屈不撓的執著的愛心不僅感動了我們，也感動了在場的每一個人。

這部影片所以能榮獲大獎，是這些細節，這些能讓我們心動的細節就像海灘上那些閃閃發光的沙子不僅溫存了我們

的的心，同時也溫存了這個世界。

　　我喜歡這部影片，是因為嘉倫。作為西方女性，嘉倫身上所表現出的獨立意識和開拓的精神可以堪稱我們的楷模。當她帶著若干的行李獨自一人奔往非洲的時候；當她的丈夫甩手而去，嘉倫從容地肩負起一大片的咖啡園的時候；當她不顧危險帶著土族人千里迢迢奔赴戰場送去軍需用品的時候；當上帝用一把火燒毀了她的咖啡園，嘉倫變得一貧如洗的時候；當一如既往的她想為那些土族居民懇求居住的時候；當她滿懷喜悅等待的卻是心愛的人死於空難的噩耗時。從嘉倫的身上，我們發現了什麼叫果敢，什麼叫勇氣，她從不抱怨也不沉淪，她所表現出貴族氣質和一種對現實承受力和對生活的忍耐力，足以讓我們感到了什麼叫自慚形穢。嘉倫雖然最終失去了一切，但她卻贏得這片土地對她的尊重，她不僅贏得土族人的愛戴，甚至贏得以男性為中心的俱樂部成員們對她的敬重，而那段經歷足已成為嘉倫終生的財富。

　　影片結束時，當嘉倫轉身而去的時候，法倫用一雙深情似海的眼睛輕輕呼喚著嘉倫的名字時，一種叫做永恆的淚水脫眶而出，我惟有感動。

無處為家

Nirgendwo in Afrika

導演	Caroline Link
製片	Caroline Link
編劇	Caroline Link, Stefanie Zweig（novel）
主演	Juliane Köhler, Merab Ninidze
年份	2001

常常從睡夢中醒來，發現心在荒原上飄泊，不知何處是家，那種惆悵是無法言說的。

　　瓦爾特和他的妻子凱特就是這樣的，每當他們從睡夢中驚醒，一想到遙遠的德國，想到他們杳無音信的家人，他們的心就像懸在半空中的紙片兒，沒有著落。在異國他鄉的土地上，他們僥倖的生存著，而他們情感的根卻浮在水面上，他們焦灼的內心從此失去了安寧。

　　德國影片《無處為家》抓住了一個特定的歷史背影，向我們展示了一對逃亡非洲的猶太夫婦的情感變化和人生的變化，影片告訴我們心就像家，心落在哪兒了，哪兒就是家。為了逃避納粹的迫害，德國籍猶太律師瓦爾特不得不離開幸福的家庭，在朋友的幫助下，首先逃到了肯雅。在缺醫少藥異常貧窮的肯雅，瓦爾特差點死於虐疾，但瓦爾特繼續託

人，讓妻子女兒赴往非洲，在瓦爾特的生命中，妻子女兒是他的最愛。從瓦爾特的身上，我們可以看到男人身上所具有的理性的特質，為了生存，他在肯雅先是為一個工頭打工，後來他又為一個英國軍官照料農場，然後又去英國軍隊工作，當戰爭結束時，瓦爾特沉寂已久的心死灰復燃，他申請回德國繼續當律師獲准。我們才發現他的心從未安寧過，他的事業在德國，只有德國才是他真正的家。

　　女人是多變的，她的感性總是大於她的理性，凱特就是這樣一個十分感情化的女人。瓦爾特讓她變賣家財帶一台冰箱到非洲來，而她卻將買冰箱的錢買了一件華麗的晚裝。當她發現貧困的肯雅根本無法安家的時候，她的行李都沒打開，她只有一個念頭，回家，回到從前，回到德國。但現實毀滅了她的夢想，納粹正在血洗猶太人的一切，在德國他們又何處有家。無路可走的凱特不得不在殘酷的現實面前冷靜下來。冷靜下來的凱特去種土豆，去經營農場，她仍然不忘時機的在節日的夜晚，鋪上漂亮桌布，點上蠟燭，拿出精緻的餐具不失時機的尋找一點點浪漫的情懷。當凱特像一個真正的農場主那樣經營土地的時候，凱特已經不是從前的凱特了，她開始變得現實了，但她的內心卻是孤獨寂寞的。凱特和瓦爾特的情感在非洲出了問題，甚至產生了間隙。對女人

來說愛就是她的家，沒有了愛，那個家在她眼裡就什麼也不是了，逐漸獨立的凱特後來甚至喜歡上了這片土地和這片土地上的人。當凱特與瓦爾特不歡而散的那天下午，瓦爾特走了，農場突然發生了大面積的蝗災，當凱特發現瓦爾特也在撲打蝗蟲的行列中時，她發現了瓦爾特對她不變的愛，她與瓦爾特的距離一下就拉近了。女人的心總是很容易感動的，我們欣喜的發現走出戰爭陰影的這對猶太夫婦終於又走到了一起。

導演卡洛琳‧林克（Caroline Link）在影片中用一個女孩子的成長告訴我們：對一個孩子來說，家就是父母給他的愛。在非洲大地長大的傑列娜除了吃花生時才會想起爺爺，她以為非洲就是她的家。當爸爸媽媽決定回德國時，傑列娜抱著男傭傷心地哭了。其實在我們童年的時候，我們情感的根扎就已經扎下了。我們的根扎哪，哪裡就成了我們永遠的思念。導演卡洛琳林克還想告訴我們：戰爭是殘酷的，國和家是緊緊相連的，皮之不存，毛之附焉。戰爭毀滅的不僅是我們的家園，還有我們心靈的翅膀。

影片結束了，但我無法忘記瓦爾特的父親的那段話：總有一個人會愛的多些，愛的多的人最容易傷害。這個飽經風霜的老人其實在提醒我們：世界其實沒有絕對的公平，愛情如此，事業如此，命運也是如此。

終極追殺令

The Professional

導演	Luc Besson
製片	Patrice Ledoux
編劇	Luc Besson
主演	Jean Reno, Gary Oldman, Natalie Portman, Danny Aiello
年份	1994

殺手不會是天生的，一個人成為殺手肯定與他的成長經歷有關。

但這部影片不想告訴我們這些，它想告訴我們的是一個殺手在很冷的背後還有著我們不知道的另一面。

一個殺手救了一個女孩，這部影片就從這裡撬動了一個殺手隱秘內心的深處：殺手萊昂喜歡喝牛奶，喜歡夏蘭花，後來，他又喜歡上了一個叫馬蒂爾達的小女孩。不管是到哪，殺手萊昂都會小心翼翼地抱著他的夏蘭花，你想一個如此愛花的殺手，他的心能有多冷呢？馬蒂爾達的出現，就像一片純潔而又透明的月光溫潤著萊昂生命中的希望與憧憬，從此殺手萊昂孤寂單調的心就多了一份牽掛，多了一份責任，多了一份陽光般的快樂與溫暖。萊昂再也不是從前的萊昂了。生活就是這樣，它總是用偶然的事件改變著我們，也許這就叫命運吧。

自從萊昂救了少女馬蒂爾達，馬蒂爾達就成了他生活的一部分，從此，他們只能相依為命了。愛情是沒有來由的，在朝夕相處中，少女馬蒂爾達愛上了萊昂，而萊昂卻一直用成人的關愛小心翼翼地呵護著這個女孩，就像保護他的夏蘭一樣，他不希望他喜歡的女孩受到任何傷害，其中包括她對他的那份感情。影片恰到好處地表現一個女孩和一個殺手之間的那種朦朦朧朧有些曖昧的情感，這種情感不僅吸引了我們的視線，同時也給這部充滿火藥味的影片增添了一絲輕快的抒情與浪漫。這種情感也像一扇門，讓我們看見了殺手萊昂不曾泯滅的善良、純潔、真誠的本性。

　　殺手萊昂讓我們感動的不僅是他懷抱的那盆夏蘭，還有他面對一個情竇初開的少女的愛所表現出的那份矜持，你想一個單身已久的殺手，面對一個天真無邪的少女情不自禁地流露出的愛意，不是乘虛而入，不是如狼似虎，而是把握著一個好男人才會把握的那種分寸，始終保持了一種紳士的風度，當他把握一種距離的時候，這種距離是一個人對自己行為的一種限定和約束，那其實是他良知的體現。萊昂在我們的心目中就顯現出一種可愛和可親。這部影片讓我們看見了：世界上不存在絕對的好人，也不存在絕對的壞人，現代文明下的所謂邊緣人是值得我們關注的。

英雄本色
Braveheart

導演	Mel Gibson
製片	Mel Gibson, Alan Ladd, Jr., Bruce Davey, Stephen McEveety
編劇	Randall Wallace
主演	Mel Gibson, Sophie Marceau, Patrick McGoohan, Angus Macfadyen, Brendan Gleeson, Catherine McCormack
年份	1995

這部影片告訴了我們，什麼是真正的英雄。在一個久違了的年代，重逢英雄，就像重逢了崇高和偉大，所以這部影片才會如此的打動了我們的心。

影片中的民族英雄華萊士並不是一下就成為英雄的，他的成長經歷告訴我們：一個英雄的誕生除了他自身的素質，就是他所處的時代，我們看到是那個特定的年代裡成就了這樣一個英雄。

這部影片是這樣詮釋一個英雄的，是父親的壯烈犧牲讓華萊士知道了男人的勇氣；他的叔父則以理性的教育讓華萊士成為了一個智者，而莫倫在他最傷心的時候送給他的那朵薊花則讓華萊士懂得了什麼是愛，什麼是他最想擁有的生活。華萊士發現蘇格蘭的生存的悲哀，他們喪失的是自由的權力。在侵略者的淫威下，蘇格蘭的新郎們甚至無法擁有新

娘的初夜權，當自己的心愛的女人被他人佔有，自己又無可奈何時，那麼這個男人喪失的不僅是自己的女人的貞潔，同時喪失了自己作為一個男人的尊嚴和對未來的希望。

華萊士不同於別人，他敢於為自己的心愛的女人反抗，並且不惜自投羅網。我們看見，他不僅勇敢，而且具有反抗的能力。華萊士正是以他的智勇雙全一下征服了眾人，當蘇格蘭的民眾歡呼並簇擁華萊士為他們的領袖時，是他們發現了華萊士與眾不同。華萊士帶領蘇格蘭人民和侵略者浴血奮戰，他襟懷坦蕩，並且不為名利所動，關鍵時刻，他總是為民眾著想，一個無私、磊落的人，他才有可能成為英雄。

面對合作者羅伯特的背信棄義，華萊士痛不欲生的不僅僅是友誼被欺騙，而是愧對那些無辜的犧牲者，他的反省讓我們終於看到了一個英雄的內心，當他把眾人對自己的信任看得比天高比山重，一個有如此義務和責任的人，才可能成一個頂天立地的英雄。

而影片最成功的就是，華萊士身上的那種我不下地獄，誰下地獄的勇擔道義的精神很像基督，他留下了讓我們難忘的名言就是：如果總要有人為此流血，希望那就是我一個人的血。華萊士明知有危險的圈套，卻依舊前往的精神，讓我

們看到英雄的本質，他的果敢與他的信仰有關，在一個沒有信仰的時代人性的落差和淪落是可想而知的。

影片的結尾，也是影片的高潮，華萊士以他的英雄所為讓我們真正懂得了什麼叫驚天地泣鬼神。臨刑前，華萊士雖然也曾問過自己，能否忍受得住開膛挖心的酷刑，他也曾祈禱上帝能給他力量，讓他不必恐懼地死去。但從他拒絕王子妃為他準備的麻藥那刻起，我們就會發現華萊士決心要面對的不僅是肉體的考驗，而是他的靈魂。當他終於清楚地知道，為了他的信仰他甘願奉獻自己的一切。他相信死去的只是他的肉體，而不是他的靈魂。華萊士以他的慘烈的犧牲再一次證實：慘無人道的酷刑只能打垮意志薄弱的人。當華萊士傾盡全力最終高呼「自由」兩字告別這個世界時，在熱淚盈眶中，我們看見一個值得我們用靈魂仰視的英雄終於為自己的人生畫上了一個巨大的句號。

這就是美國導演梅爾‧吉勃遜（Mel Gibson）自編自演自導的影片《英雄本色》。這部悲壯激動人心的影片，讓我們重返了歷史，重返了那個誕生過英雄的年代。

面對英雄，反省自己的心靈，我們還來得及對自己說：找回信仰，找回自己，讓我們的身心一致，讓我們的生命活得有些意義。

導演	David Lean
製片	Carlo Ponti
主演	Carlo Ponti
年份	1965

齊瓦哥醫生

Doctor Zhivago

喜歡這部影片，是它在濃濃的硝煙背後綻放出別樣的花朵，開始這朵花並不起眼，它暗藏著，終於奔放著在冰天雪地中瀰漫出憂傷而孤傲的清香來。

他是一個看起來很平常的男人，卻在非常的戰爭時期顯現出他與眾不同的一面。

他在醫治傷員的肉體，但他卻無法拯救他們的靈魂；他熱愛和平嚮往安寧的日子，但他卻無法逃脫戰爭的枷鎖；他不想順應革命的潮流，結果他就成了那個時代的異己分子。

如果說戰爭就是遍地的荊棘，而這個男人就是一枝綠蘿，即使遍體傷痕，他也在努力用自己的方式活著，他是他所生活的那個年代一個極不和諧的音符。這個音符有點低調，卻很溫馨；有點清高，卻很潔淨；有點不識時務，卻很有品格；有點小資，卻充滿了人情味。這個叫約瑞的男人，

讓我們重識了人性。原來美好的人性就是一種博愛，它靠良知做底線，靠桀驁不馴的精神為定力的。

　　影片中，約瑞從始自終就像一條平靜的溪流，一條不為狂風巨浪所動的溪流，那種平靜和他的出生無關，因為他的兄長就是一個革命黨人；和他所受的教育無關，因為一個叫斯尼克的大學生，由一個熱衷革命的青年最終變成一個冷酷無情、鐵石心腸的人；或許與他的醫生職業有關，在約瑞眼裡，無論白軍、紅軍都是人，是上帝眼裡一律平等的生命，無論救誰都是他應盡的職責。他不懂革命，也不想參加任何派別，更不想為個人利益投機取巧，他只想做一個清清白白的自由人。博愛是他生命的宗旨，他關愛身邊的每一個人，雖然這種博愛就像一滴熱淚既無法感動戰爭，也無法溫暖西伯利亞的寒流。他被紅軍綁架了，他的家人只能在朋友的幫助下逃亡國外，而他的情人拉莉作為前夫的人質也逃脫不了被革命鎮壓的下場；他自己卻因為逃兵的經歷和發表了那些小資情調的詩，同樣面臨著被抓捕的危險。約瑞能讓我們感動的就是在這樣一個惡劣的生存環境下，依舊對生活充滿了熱愛和嚮往。即使是在西伯利亞和白色的恐怖中，他依然能用滿腔的的激情去擁抱自己所愛的女人，他讓拉莉獲得了真正意義的愛情，他的愛情就像冬去春來西伯利亞遍地開放的

野花，生機勃勃。也許這就是俄羅斯民族所流淌的血液，就像戰地醫院那束金燦燦的葵花，熱烈而奔放，充滿了生活的情趣，無論什麼也剝奪不了一個民族對生活的熱愛。

影片中，不斷起伏的巴拉來卡的琴聲和隨風飄揚的白樺林的樹葉，同樣用悠揚向上的情調撞擊著我們的心靈，無論生活如何悲苦，只要內心充滿嚮往，那麼生活就是美好的，只要人的心靈不死，生活就會充滿歡樂。

影片中，約瑞的兩個女人就像兩棵清朗的白樺樹，讓我們感到爽心悅目。他的妻子湯亞就是一汪溫泉，永遠護愛著丈夫、孩子和她年邁的父親，她總是溫和的態度，帶著她的家庭度過了人生的一個又一個難關；而拉莉則用另種方式喚醒了約瑞生命的激情，她像一隻默然而又溫情款款的陶罐，承載著生活曾經帶給她的種種不幸，但她的愛，就像她親自采頡的那束葵花是她對生活的詮釋。

影片結束的時候，我們看見約瑞的女兒，一個失去了母親，從來沒有見過生父的女孩，作為藝術家的後裔，無師自通地學會了祖母留下的那把巴拉來卡琴。這部獲得了殊榮的影片只想告訴我們：戰爭和革命只能毀滅人的肉體，而美好的人性是不會被毀滅的，就像巴拉來卡琴，就像約瑞留下的那本詩集，只有這些才會獲得永恆。

夢

Dreams

導演	黑澤明
編劇	黑澤明
主演	寺尾聰、倍賞美津子、原田美枝子、井川比佐志、いか りや長介、伊崎充則、笠智眾、頭師佳孝、根岸季衣、 マーティン・スコセッシ
年份	1990

影片中的八個夢，和人有關，和社會有關，和黑澤明的成長經歷也有關。這幾個夢讓我們看到了一個男人成長過程，也讓我們看到了日本社會的進展過程。與其說黑澤明用這八個夢表達了他的精神與文化內涵，更不如說，黑澤明是用這八個夢詮釋了他的人生觀。看起來並不相關的八個夢，其實組成了一個共同主題：童年是美好的，而人類原始社會又何嘗不是如此。人類社會看似繁榮的發展，其實正在自掘墳墓，走向自己的滅亡。

我喜歡第一個夢和第二個夢。這兩個夢都與一個孩子有關。兩個美輪美奐的夢就像童話，把我們帶入了一個美麗的境界。當一個男孩用一雙純潔、好奇的目光關注著他想關注的世界時，他就能用他的童心走進成人不可能看見的世界。

是一個雨天，玫紅的陽光穿透明亮的雨絲，一個睜著
夢幻般的目光的男孩站在家門口。清靈如翼的男孩，因為母
親的一句話，不顧雨淋，獨自一人進了森林。被雨水濕透
的森林更加生機勃勃，樹幹被陽光映得通紅，在濛濛的霧氣
中，一個神話正悄悄地走來。男孩睜大了驚恐好奇的眼，他
看見一支由狐狸組成的送親的隊伍正迎面走來。也許這並不
是夢，嚇呆了的男孩開始往家跑。他的母親卻給了他一把匕
首，日本的文化由此凸現。母親說，因為他看到了不該看
到，他只有兩種選擇，要麼切腹謝罪，要麼請求孤獨的原
諒。家門沉沉地關上了，男孩只能面對現實，這就是一個母
親對一個犯了過失的男孩的教育。

　　日本人的武士道精神原來從孩童就開始的，殘忍也是他
們傳承教育的一種，我悚然。從這男孩的身上我看見了黑澤
明的影子。

　　第二個夢，男孩的姐姐要過女兒節了。好美的節日，
如花的女孩聚在一塊，男孩卻發現了另一個陌生的女孩，姐
姐不信，男孩卻尾隨著那個女孩去了桃園。原來男孩家的桃
樹不知為何全部砍了，眾桃神抓住了男孩，要他以死受過。
桃神的服飾簡直是一場古典的時裝秀。橘紅色的花邊鑲在女
人白色的裙裾上，男人白色的裙袍上鑲著水綠色的花邊，寬

大的衣袖就像雲，飄逸中透著簡潔和溫婉，柔和亮麗的色彩很入眼。面對桃神們的譴責，最感動我的是男孩的一句話：桃子可以買，但開滿了桃花的園子卻再也沒有了。這句話就像暗喻藏在男孩的眼淚中，金子一樣的感人。被感動的眾桃神，決定為男孩再現桃花紛飛的景色。

看著再次光禿禿的桃園，好景終於不再，曾經的繁花似錦就像一個舊夢，化作了黑澤明鏡頭下的一聲深深的歎息。

第三夢，依舊與男孩的成長有關，男孩已經長大，作為一個登山隊員，他需以更加堅強的毅志力才能戰勝一切艱難險境，其中包括拒絕母性的溺愛。只有憑堅強的信念，對生的渴望，人生才能贏得最終的成功。這個夢令我感動，這是每個成長中的人都必須經歷的，只有經歷，人才能長大，才能成熟。這就叫成長。

第四夢，男孩已經成了身不由己的社會人，社會讓他參戰。

戰爭讓他沮喪。作為長官，他的隊伍全部覆沒了。他的良心在譴責他，生還的他面對那些無辜戰死的不能瞑目的弟兄們，只有慚愧和無奈，因為生不逢時，他無法拒絕戰爭。

後幾個夢，以悲慘的畫面指露了愚蠢的戰爭和核實驗給人類造成的惡果。其實是暗示了美國的原子彈給廣島造成的

毀滅性的打擊，其後果是慘不忍睹的。

最後一個夢，其實是黑澤明烏托邦似幻想王國，在那個王國沒有機器，沒有電，一切都沒有污染，只有清新如洗的空氣和水源，鳥語花香，安居樂業的人們，不再喜歡那些物化的東西，原來簡單的就是幸福的。

八個夢，從一個新的生命誕生到人類的毀滅，從滿懷的希望到理想的破滅，處處充滿了黑澤明似的反思。在他看來，人最終的出路只有一條：就是回歸從前。

角鬥士
Gladiator

導演	Ridley Scott
製片	Douglas Wick, David Franzoni, Branko Lustig
主演	Russell Crowe, Joaquin Phoenix, Connie Nielsen, Oliver Reed, Derek Jacobi, Djimon Hounsou, Ralf Möller, Richard Harris
年份	2000

影片一開始，一隻男人的手如唇正親吻著一棵一棵金黃色的麥穗，麥穗如陽光的碎粒，閃著喜悅的光芒。透過麥穗，我們彷彿看到了炊煙、田野、村莊和村裡奔跑的孩子，那是多麼溫馨的家園。

這個家園對墨西姆斯來說就像一個可望而不可即的夢，只能牢牢地駐紮在他的心裡，是他活著的理由，但命運之手在暗中阻撓著，墨西姆斯對家的那份眷戀是影片中一條暗線，這條暗線就像墨西姆斯憂鬱的眼神，深深地打動了我們。

墨西姆斯是一個久戰沙場英雄，他手握長劍指揮著千軍萬馬，他是軍隊的魂魄。當凱撒問墨西姆斯戰爭結束後準備做什麼時，墨西姆斯想也沒想就回答到：回家。家在墨西姆斯的心中分量由此可知，墨西姆斯是一個沒有野心的男人，在他的心目中，忠於凱撒就是忠於祖國，這只是他做為一位

軍人應盡的責任，而家才是他疲憊的靈魂可以起行的巢。當年高體邁的凱撒再次詢問墨西姆斯歸宿時，墨西姆斯還是說回家。簡樸的軍營，燭光閃爍，身披盔甲的老凱撒被墨西姆斯所描述的充滿了田野風光的家吸引了，同時他被墨西姆斯那份對家的纏綿之情感動了。當老凱撒由衷地對墨西姆斯說，你的家真幸福時，我們看到了凱撒的傷感，一個君王的心中裝的是一個國家，是他的人民，在政權的陰影下，他和他的子女之間缺失的不僅是親情，還有彼此間真誠的關愛和溫暖。

墨西姆斯是農民的兒子，在權利和家的天平上，他更愛自己的家，他用一顆平實的心愛著自己的長髮飄逸的妻子和活潑可愛的兒子，他們被他雕成了小小的塑像一直藏在他的懷裡，他們是他生命的支撐點。權慾是會熏心的，就像凱撒的兒子，一個懦弱膽怯又心狠手辣的男人，慾望的驅使讓他成了一個十惡不赦的惡魔，他弒父姦姐都是為了權力。

在這部史詩般的影片中，從始至終，正直與虛偽，正義與陽謀，勇敢與懦弱，磊落與卑鄙血淋淋的較量著，人性的兩極是兩個男人，墨西姆斯最終戰勝了康茂德。自由與光明又回到了羅馬。

影片中，即使墨西姆斯身處困境，但他依舊是一名出色的角鬥士，他的品質就像金子依舊在逆境中閃發出耀眼的光芒，而身穿皇袍坐在皇位上的康藏德依舊掩飾不住他的懦弱與卑瑣本質。

　　影片的結尾，我們看到導演將人性的兩端張揚到了極致，虛偽的康藏德為了不被國人小覷，他決定和墨西姆斯決戰，陰險懦弱是他的本性，他悄悄對墨西姆斯下了毒手，帶著重傷的墨西姆斯不失英雄本色，他最終戰勝了邪惡，康藏德倒在了他的腳下，就像一隻可憐的老鼠，而墨姆西斯是站著倒下的，他就像一座山，他的高度是任何人都不能企及的。

　　墨西姆斯是幸福的，即使是閉上了雙眼，他的靈魂也不孤獨，他看見了通往家鄉的道路，他看見他死去的妻兒，張開雙臂正在迎接他的到來，他們將在天國相會。

　　喜歡這部影片，是它對人性的臧否。墨西姆斯用他憂傷的目光告訴我們：只有和平才能擁有安寧的家。

羅生門

Rashomon

導演	黑澤明
製片	箕浦甚吾
編劇	黑澤明、橋本忍、芥川龍之介（小說）
主演	三船敏郎、京町子、森雅之、志村喬、上田吉二郎、本間文子、加東大介、千秋實
年份	1950

無論天災，還是人禍，人性都不能顛倒，不能混亂。人性如水，如果向上，如同找到光明，也就找到了希望；如果向下，如同墜入了黑暗，就會萬劫不復。

日本影片《羅生門》的情節看似簡單，森林裡發生了一件殺人案，然而圍繞案情，通過不同人的敘述，我們卻看到了人性的複雜，導演黑澤明就像一個外科醫生，將他的手術刀直剖人性的深處。你會發現，人的語言居然如此不可信，而人性在不同的地點和場合就像霓虹燈居然是變化多端的。

影片一開始，我們看見了瓢潑的大雨彷彿永無止盡地下個不停，而風雨中的羅生門已經搖搖欲墜，頹地的殘破的羅生門是有象徵意義的，那是一個人性向下的時代，什麼樣的人都有，什麼樣的事情都可能發生，沒有了信仰的人，就像漂泊的船，隨時都會沉淪。

按影片中行腳僧的話來說：世道人心，要比瘟疫、荒年、火災、兵災都可怕。

　　一起殺人案件，黑澤明的要意不在破案，而是通過三個當事人的口供，展示出人性委瑣、自私、卑劣、可怕而又可悲的多面性。

　　在這起案件中，丈夫是武士，妻子叫真砂，而大盜名為多襄丸。

　　多襄丸在風輕輕撩起女人面紗的那一刻起，心生邪念，美貌的女人讓他被魂不守舍。放任的他被一股淫慾望指使著，當著武士的面，強姦了那個叫真砂的女人。而武士的死因卻出現了不同的版本。多襄丸殺人抵命已成定局，但在審判他的過程中，他卻表現得有些無恥，有些狡黠，當他手舞足蹈津津樂道的敘述案件的整個過程中，明明是傷天害理的，竟然沒有一點的良知發現，沒有一絲的懺悔之意，他的無知和無賴讓觀眾感到了悚然，這樣的人如果也叫人，那人和動物又有什麼兩樣。

　　當作丈夫的面，真砂被強盜強姦了，其恥辱自然是不言而喻的，但對丈夫的死因，她卻隱瞞了真相。她用眼淚扮成一個無助的弱者，以引起的人們的同情和憐憫，然後再把丈夫說成一個冷酷無情的男人，因為受辱想得到丈夫的安慰，

丈夫用鄙視和冷到骨髓的目光刺傷了她，她在迷離和慌亂之中誤殺了丈夫。女人真砂說謊，是她發現丈夫對自己的感情是不真的。她對色屬內荏的強盜更是不屑的，在兩個男人的鄙視中再次受辱之後，她挑動了兩個男人之間的拼殺，然後自己逃之夭夭。真砂的心機，是一個被侮辱被歧視的女人本能自衛的結果。

而武士作為真砂的丈夫，在妻子被強盜強姦的過程中，並沒有站在妻子一邊，他沒有奮起反抗保護妻子，也許女人在他心中就是一杯潑出去的水，沒有什麼可以珍惜的。他卻借巫婆的嘴，把真砂說成一個無恥的女人，不僅要跟強盜私奔，而且還要強盜殺了他。他把自己說成了一個冤魂，甚至也引起了人的同情，其實武士作為一個丈夫即使去了陰間，仍然在執迷不悔地為了個人的面子在撒謊。只有砍柴人作為目擊者說出了事情的真相，撲朔迷離的案件才算水落石出。

影片的結尾，通過一個丟棄的孩子，黑澤明將影片的主題再次推向高潮，打雜的人剝去孩子身上禦寒的衣服，而砍柴的人阻止了他的行為。能阻止就是一種覺悟，就是一種良知的發現，最終砍柴人把那個孩子抱回了家，當他說自己有六個孩子，並不多這一個時，行腳僧作為一種信仰的存在，終於發出了欣慰的微笑。而那時雨晴了，天空晴朗了，一個

光明的收尾讓我們看見人性有了一線向上的希望，那也是世界的希望。

亂 *Revolt*

導演	黑澤明
製片	黑澤明、小國英雄、井手雅人
編劇	黑澤明、橋本忍、芥川龍之介（小說）
主演	仲代達矢、寺尾聰、根津甚八、隆大介
年份	1985

一個人老了，他想安度晚年，是情理之中的；一個老了的人，想在三個兒子家輪流度過他的晚年，也是無可厚非的。

但這個叫一文字秀虎的老人不是一般的人，他是重權在握的一國之君，他的三個兒子也不是一般的人，他們是年輕力強、雄心勃勃的三個蓄勢已待的接班人。

影片一開始，一文字秀虎帶著他的侍衛和幾個兒子在山上打獵，山青水秀，天高雲淡，陽光和煦，好一派祥和的景象。志滿意得的一文字秀虎，居然在大家討論著什麼的時候，就睡著了。一文字秀虎是真的老了。當他醒來突然宣佈要移交他的權力的時候，原本晴朗的天空突然顯現出烏雲，一種不祥湧動過來；當一文字秀虎拿出一枝箭讓兒子們折，再拿出一把箭讓兒子們折，一文字秀虎的小兒子三郎居然一

下就折斷了那把箭，又一種不祥隱現了。日本導演黑澤明是一個喜歡用景物渲染情節的大師。

　　一文字秀虎宣佈由一郎接替自己的位置，而他做主公。三郎知道他無用而又虛偽的大哥是無法勝任父親的重任的，而他野心勃勃的二哥是不會善罷甘休的，一場血拼既將開始，父親曾經濫殺的無辜們也會趁機來討還血債的。動盪在即，刀光劍影。三郎看見父親建立在罅隙之上的華麗的宮殿，已經搖搖欲墜。但一文字秀虎居然沒有一點預感，沒有一點先見之明，。當三郎因為說了真話，被惱羞成怒的秀虎驅逐出國的同時，一場驚天動地悲劇已經拉開了序幕。

　　影片下面的故事，黑澤明借用了莎翁的悲劇《李爾王》的情節。大權在握的一郎再也不是從前的那個唯唯諾諾的一郎了，他聽從了阿楓的教唆，將父親放在臣的位置上，而自己則成了萬人之上的君主。連侍從的隊伍相遇時，秀虎的侍從都只能屈從相讓；當一郎借題發揮，讓父親簽署一份協議時，政變其實已經開始，秀虎不要說做主公了，他連父親的尊嚴也喪失貽盡了。大郎的所為讓秀虎心寒，於是，他想到了二郎。他哪裡知道二郎比大郎還要有過之而無不及，二郎瞄準了大郎的權力，勢在必奪，他怎麼會為了父親而得罪大

郎呢，二郎借著大郎的手諭不允許父親的侍衛進城，就等於拒父親於門外了。

　　大亂已經開始，秀虎帶著侍衛只好住進了三郎的空城，而大郎二郎居然同時帶兵攻打了過來。亂箭齊飛，血流如海，屍體橫陳，秀虎的女人們只能自刎，而秀虎侍衛們寡不敵眾，全部陣亡，通紅通紅的血鋪滿了城牆，染透了天空，權利終於露出猙獰的面孔。

　　自殺不成的秀虎幽靈一般地飄出了城，秀虎終是瘋了。秀虎從十七歲時用刀與劍拼殺出的江山在一夜間就崩潰了，而他的兩個兒子成了始作俑者。荒山野地，衰草紛飛，成了喪家之犬的秀虎成了孤魂野鬼。只有受三郎所托的忠臣平山始終在暗中保護著秀虎。其實影片一開始就有一個情節，父親睡了，細心的三郎砍下樹枝為父親遮陰，三郎的善良由此可見。而曾經殺人如麻的秀虎不得不開始承受他的所為帶來的種種報應。

　　秀虎大兒媳阿楓的一家曾經慘死在秀虎的刀下。她唆使大郎背信棄義，她以色勾引二郎，再發動兄弟間的內戰，一個目的就是復仇，復仇之花開到極致原來也是一種絢爛。而秀虎的二兒媳何末的家族也曾遭此惡運，為了擺脫仇恨，何末只能皈依佛門，當何末站在山巔上，大誦佛經時，她眼中

不盡的憂傷還是令秀虎感到了內心的不安；曾經被秀虎挖去
雙目的鶴凡，其憂怨，淒慘的笛聲更是讓秀虎感到了什麼叫
魂飛魄散。

　　種下的惡因必收惡果。是黑澤明潛在的臺詞。

　　三郎的所言已經全部成了現實。好不容易父子團圓時，
三郎還是死在了兄長的劍下、秀虎的懷中。

　　始亂終棄，這是普天下誰也無法逃避的結局。

雷阿

Valerio

雷阿不是啞巴。

但雷阿從不開口說話，不會說話的雷阿就像一隻不會說話的小狗小貓，她的命運就操縱在那些會說話的人手中。先是被人收養，再是被賣作人妻，她就那樣睜著一雙懵裡懵懂的眼睛被人轉來轉去的。於是，收養她的那個人家輕而易舉地就把她換成了錢，而買她的那個男人輕而易舉地就把她領回了家。

當你看到這裡的時候，你真的會懷疑雷阿是不是一個傻子。

你卻發現另一個雷阿，獨自一人的時候，她開始寫啊畫啊的，目光炯炯的她，神情簡直就像個飛舞的精靈，那時你突然發現，原來雷阿是一個分裂的雷阿，她是一個星星的孩子，患有別人不知的自閉症。

那個男人發現了這個看似聽話的女人總是往郵局跑，他不知道這個沒有任何家庭背景的女人會給誰寄信。無論他怎麼阻止，他都擋不住雷阿一意孤行的腳步，每當雷阿要去寄信的時候，她的腳就像被發動的汽車的輪子，跑得飛快，那些信就像是雷阿的命，如果不寄出那些信，瘋狂的雷阿永遠都不會停住自己的腳步。

　　直到有一天，一個作家告訴那個男人，你的雷阿是個詩人和畫家。她的詩和畫都很美，這種美只有天使的心靈才能完成。那個男人很震驚，於是他好奇的眼光開始轉向雷阿，當他轉向雷阿的時候，同時也轉向了自己。

　　因為他正悄悄打開自己的心門，他的目光不再那麼冷漠嚴峻，也不再那麼與世隔絕，他看雷阿的目光甚至有了一些男人的溫存，當他開始這樣關心一個女人的時候，其實他的冷漠的心就像冰凍的湖水正在悄悄地泛出春的漣漪。

　　那是一個風雪交加的耶誕節，雷阿又悄悄地出門了，男人也悄悄出門了，他們一個前一個後的在雪地上跌跌撞撞地跑著。目的地到了，在一個荒無人煙的郊外，雷阿消逝在一棵樹下，男人也跟了過去，他才發現樹底下是一個洞，洞裡插滿了蠟燭，火光搖曳，裡面有那麼多的信和那麼多的畫，書信和畫圍繞著一個骨灰盒。

謎底就這樣揭開了，這便是雷阿停頓的記憶：一個風雪交加的夜晚，母親帶著她奔跑，醉醺醺的父親還是追上了她們，父親的殘暴嚇傻了雷阿，雷阿記住了母親臨死前對她說的那句話：別忘了給我寫信。

　　從此關上自己心門的雷阿活著只有一個目的，給母親寫信。她把自己唯一的愛只傾訴給母親，在她的心目中，關在骨灰盒中的母親從來就沒有離開過她。

　　男人流淚了。男人把雷阿緊緊摟在懷裡，他真想把自己的愛燃成火將這個女人融化了再把她揉成一個快樂的女人。

　　影片的結尾並不重要，這是一部和心靈有關的片子。

　　每個人的心其實都有一扇門，有人把它敞開了，有人把它關閉了。開門關門都是個人的事，但是關門開門的原因和背景卻是不一樣的。

　　影片令我感動的是那個男人轉過身開始尋找他和那個女人之間那把鑰匙，當他終於找到那把鑰匙的時候，他就開始為那個女人創造一個屬於她的天地，他把自己的手輕輕暖暖地伸了過去，門終於打了。影片想說愛就在我們的心靈裡，可現在的人信嗎？

在黑暗中漫舞

Dancer in the Dark

導演	Lars von Trier
編劇	Lars von Trier
主演	Björk, Catherine Deneuve, David Morse
年份	2000

這部影片的片名會讓人產生豐富的聯想，但你不會想到這樣一個結局：一個盲女被無辜地送上了絞刑架。

這個女人的名字叫茜瑪。

茜瑪的遭遇令人唏噓不已，在你痛恨命運對她不公的時候，她母性的魅力卻在不斷地增長，所以，對現實恨的越深，你對茜瑪的同情也會越深。

茜瑪生活在社會的低層。她孤身一人帶著孩子，沒有地位，沒有錢，還患有嚴重的眼疾，但茜瑪不是弱者，她堅強，自信，並且很有目標的活著。茜瑪的眼疾是家族遺傳的，她的目標就是在自己的眼睛還沒有瞎透之前，趕緊攢上一筆錢，好給兒子做眼睛的手術。為此，她帶著兒子特地從捷克來到了美國，醫生說必須在她兒子十三歲的時候動了這個手術。為了兒子基恩的眼睛，為了這筆手術費，茜瑪千辛

萬苦地工作，拼了命的掙錢。面對自己的處境，茜瑪付出了比常人多得多的艱難，但茜瑪從不抱怨，她總是微笑著面對生活。茜瑪後來幾乎摸著黑，完全是憑著記憶生活著、工作著、並舞蹈著，她睜著兩隻明亮的大眼睛行走在一片黑暗中，沒有人知道這個秘密，知道這個秘密的，只有她最好的朋友凱西，還有她的房東比爾。

　　茜瑪就像一個天使，純潔、善良不知防範，她不知道人和人是不一樣的，有一天人也會像獸變得窮凶極惡。

　　虛偽的比爾害怕妻子知道他沒有錢的真相，害怕破產後銀行會收走他的房子，害怕美麗的妻子會離他而去，比爾趁虛而入不僅偷走了茜瑪的錢，還反咬一口說茜瑪是賊。如果說曾經的不幸茜瑪是可以抗拒的，但現在的不幸則是茜瑪一個弱女子無法抗拒，也無法逃脫的。

　　茜瑪成了殺人犯，搶劫犯，茜瑪成了忘恩負義的壞女人。誰能證明茜瑪是無辜的呢，這樣天大的不幸降至茜瑪，茜瑪真是叫天不應，叫地不靈。茜瑪失手殺了比爾，只想奪回屬於她自己的錢，那是兒子基恩的手術費，茜瑪怎能心甘，一想到兒子眼睛，茜瑪就有了豁出一切的決心和勇氣。

　　茜瑪雖然被關進了牢房，她可以申訴，可以辯解，可以請律師，可以翻案，但茜瑪沒有。因為請律師的費用就是

基恩的手術費，所以茜瑪默認了所有的罪行，並且放棄了請律師的機會，目的只有一個，保護住那筆錢。茜瑪因此選擇了死，她要用那筆錢換回兒子一雙光明的眼睛。茜瑪的死就顯出了一種壯烈，這種壯烈讓人看了心酸得喘不過氣來，茜瑪臨死前心情很複雜：有不甘，她還那麼年輕，兒子沒有長大；她那麼熱愛生活，可生活的陷阱卻吞沒了她；她那麼於人為善，為惡的卻利用了她並把她推向了絕境；她相信正義，可正義卻拋棄了她；她那麼不想死，可她卻不得不死；她害怕黑暗，黑暗最終還是淹沒了她。

這部影片的主題歌 *gloomy sunday* 讓人聽了有一種傷心欲絕的悲痛，導演拉斯・馮・特里爾（Lars von Trier）很好地利用了音樂與舞蹈的魅力，由此展現人的精神世界並將人的內心深處的悲痛渲染到一種極致，據說有些人聽了*gloomy sunday*之後在難與自拔的悲痛中自殺身亡。而冰島女歌唱家比約克用她出色的歌聲和表演給觀眾留下了深刻的印象。

這部影片讓我牢記了一個數字：2026.01，這個數字代表一筆錢。這筆錢凝聚了一位母親的愛，兒子獲得了光明，而母親卻放棄了活著的希望。影片結束時，我分明看見：西瑪的聖潔的靈魂去了天堂。

刺激1995

The Shawshank Redemption

導演	Frank Darabont
編劇	Stephen King, Frank Darabont
主演	Tim Robbins, Morgan Freeman, Bob Gunton
年份	1994

影片一開始，你以為又碰到了一個倒楣的傢伙。這傢伙的妻子同別的男子上了床，鬱悶無奈的他卻依舊愛著自己的妻子，他只能借酒消愁。為此他和妻子發生激烈的爭吵，後來他的妻子和她的情人被雙雙擊斃在床上，他因此成了嫌疑犯並被判了無期徒刑。這個背透了的傢伙名字叫安迪。

通往天堂的大門不再屬於安迪，年僅三十歲安迪除非能變成一隻蝶，否則，他只能在美國緬因州的鯊堡監獄囚度終生了。

不幸拉開了大幕，我們既沒有看到安迪試圖用法律的手段來拯救自己，也沒有看到他自哀自憐，更沒有看到他憤世嫉俗、自暴自棄。安迪居然十分沉靜，他的沉靜就像一條不動聲色的河流，所有的喧囂都沉澱在心底的深處，安迪的所

為讓我們看到了什麼是做人的尊嚴。

　　從法庭對自己的宣判那天起，安迪就知道公正的法律已經拋棄了自己。如果說人性有脆弱的本能，但安迪脆弱的內心卻從坍塌的廢墟上重新構建，不再抱有任何幻想。這是一個不顯山露水，不用真刀真槍的英雄，他讓我們看到了生命的本色，看到了活著的希望不在此岸而在彼岸。

　　在近二十年的時間裡，安迪用他的專長贏得了獄警們的信任；他用他的真誠得到了黑人獄友忠誠的友誼和幫助；他用他的智慧為自己的未來打造好了藍圖；他為獄友們爭取了最好的圖書館。安迪自己每天晚上最重要的一件事就是用一把不到一尺長的釘錘在厚厚的牆壁上挖掘，他的執著信念就是有一天，他要從這座監獄中逃出去。這種執著終於在狂風暴雨的某一個夜晚禮花般地綻放開來，用了近二十年的堅韌和毅力，安迪終於沿著他自己挖掘的路走出了監獄。當他縱情地放聲大哭的時候，他知道自己的努力終於成功了。

　　如果說影片一開始顯現過悲情主義的色彩，在安迪實施自己的計畫的第一天，一縷碧綠的希望就在監獄裡的某個角落裡深深紮下了根須，那縷希望便在暗中生長著，直到希望之光像瀑布一樣展現在安迪的面前，也展現在我們的面前。安迪的人生提示我們：即使在罹難中，我們也不能放棄，只

要我們堅持，我們同樣可以尊嚴地討回我們的權利。

這是一部和說教無關的影片，那是一個很冷的冬季，我記得自己無望的心從陰轉晴，從悲觀走向喜悅，從沮喪走向激越，為一個重獲新生的人而感到欣喜若狂。

導演弗蘭克‧達拉邦（Frank Darabont）用一種溫情主義的手法對生命作了一種詮釋，如果我們願意，如果我們決不放棄，我們就可以讓自己從生命的桎梏中解放出來。有人說過，如果我們改變不了現實，我們就應該改變自己。感謝弗蘭克‧達拉邦，他用他的影片為我們展示了一個特例，他讓我們看見一個男人就像一朵不言不語的花，當他在沉默中悄悄綻放出一種堅忍和睿智的時候，他便顯現出一種人格的魅力，我們的心靈一下就被折服了。這部影片還有一個名字：《蕭申克的救贖》。其實我們每個人不都面臨著對自己人生的救贖嗎。

Ben-Hur

賓漢

導演	William Wyler
製片	Sam Zimbalist
主演	Charlton Heston, Jack Hawkins, Haya Harareet, Stephen Boyd, Hugh Griffith
年份	1959

《賓漢》一出世便獲得了巨大的殊榮，十一項大獎讓它贏得了奧斯卡史上的得獎之最。有人說是波瀾壯闊的佈景和宏大雄偉的戰爭場面取悅了觀眾。在我看來，這部影片帶給我們的不僅是它外在的視覺效果，更重要的是它內在所蘊含的那種力量。

這種力量讓我們看到了人性原來是可以轉變的，影片中的主人翁賓漢從愛到恨，從恨到寬恕，讓我們看到了生命種種，一個生命因愛會變得包容、寬厚，充滿慈悲；一個生命也會因恨而變得狹隘、自私，不近情理。

在眾多的划槳手中，賓漢之所以被艦隊司令官一眼發現，是賓漢眼中充滿無法抑制的仇恨。這種仇恨來自賓漢的心底，被最好的朋友出賣，他的母親、妹妹下落不明，一家人被當做謀反者墜向了不幸的深淵。要麼在沉淪中死去，要

麼在沉淪中頑強地活下去。賓漢選擇了後者，不堪的奴隸的
身份磨煉了賓漢的意志，當他奮力劃槳的時候，他眼睛中大
寫著兩個字：復仇。只有活著，他才能實現自己的目標，他
勇猛堅定，銳不可擋，尤其是當賓漢得知自己的母親和妹妹
「死」去的噩耗時，他心中的最後一道底線徹底崩潰了。失
去了希望和信心的賓漢，只剩下仇恨，他的女人愛絲塔用愛
憐的目光對他說，你不是從前的賓漢了，你變得已經讓我不
認識你了。

　　人在順境的時候，是什麼也不會相信的，當災難不幸來
臨時，我們就會發現自己無處可歸的靈魂是何等的孤苦。

　　在這部影片中，我們看到生活的兩面，一邊是蒞臨的災
難，一邊是冉冉升起的希望。

　　當猶太民族面臨著國破家亡任人宰割的不幸時，從茫
茫的黑暗中傳來了一個聲音，就像一盞明燈照亮了人們的不
幸。於是，我們從影片中看到，成群結隊的人向那個聲音湧
過去，人們在聆聽中獲救。從人們的眼神中，我們可以看到
這個聲音給人們帶來的希望和力量。當愛絲塔用她聖女般的
愛擁抱起賓漢身患麻風病的母親和妹妹時，愛絲塔的所為讓
賓漢無助且仇恨的心突然有了一種感動，愛絲塔不離不棄地去
幫助他人的時候，她忘了自己，這種愛是來自於基督的啟示。

在瀰漫仇恨的世界面前，冤冤相報是可怕的，就像我們今天看到的這個世界。

原來比愛比恨更偉大的力量就是寬恕。當賓漢目睹了耶穌的所為，他想起在他饑渴難耐的時候，正是耶穌為他送來了清涼的一瓢水。他的靈魂就像堅硬的石子忽然軟化成一片羽毛，於是他放棄了流血的念頭，仇殺與痛苦自然消亡了，折服在耶穌的腳下，一個虛無主義者終於找到了靈魂的方向。他聽見耶穌說：上帝啊，請你原諒他們吧，因為他們不知道自己在做什麼。

也許這正是這部影片的魅力所在。愛和恨都能摧毀一個人，但寬恕不會，寬恕是理智，是超越，是包容，它能讓愛復蘇，讓恨消亡。寬恕是越過了愛和恨之上的一種博大的境界。

也許正是這種基督精神讓我們看到了世界的另一面，那就是信仰，信仰是一種精神，只要信仰在，人就不會迷失，心中就會產生堅毅而深沉的力量。它不僅能救贖我們自己，也能救贖他人。

在這部影片中，導演威廉惠勒（William Wyler）意想不到地成功得意於宗教給他的啟悟，不論物質如何發展，人總要回歸的，回歸他們的心靈家園。有人說如果你相信上帝是

存在，那麼他就是存在的，如果冥冥之中有什麼在主導著我
們，那就是我們靈魂深處的神或是佛。

青木瓜之味

Mùi Du Du Xanh

導演	Tran Anh Hung
製片	Christophe Rossignon
編劇	Tran Anh Hung
年份	1993

是在去延安的路上，朋友在乏味的長途汽車上放了張碟，那時我還不知道誰是陳英雄，也不知道他的《三輪車夫》、《戀戀三季》、《垂直陽光》……但那部片子一下就吸引了我。

　　透明的陽光下，一隻纖細濕潤的手拈起一粒飽滿剔透的籽來。結滿了齊整的籽粒的是青木瓜，而拈籽的女孩就是梅。梅很像青木瓜，青木瓜其實就是梅，梅和青木瓜一樣散發出清香和甜美。

　　梅是一個清純的女孩。清純的女孩就像一潭清水，她用清水般的目光靜靜地看著這個世界，她的目光總是喜歡停留在那些樹木草叢中。打開青木瓜，看到那些亮晶晶的瓜籽，她喜歡；看到樹枝上流下乳白色的汁，她喜歡；看到蟻們來來回回地搬物，她喜歡；看到蟋蟀睜著驚奇的眼，她喜

歡。她喜歡自然的世界裡一切生長的生命，她的眼睛就像一雙放大鏡將微不足道的事物放大了，於是那些事物就顯得生機盎然，妙趣橫生。喜歡是因為她認為自己也是大自然中的一個，她的心就和它們一樣簡單而又透明，所以她的快樂也來得簡單和透明。她的快樂就像輕盈的風明淨了我們混沌的心。於是，我們發現這個世界還有這麼多值得我們駐足和留連的事物，只是我們不曾為它們停下自己的腳步，不是我們不肯，而是這個物化的世界不肯，這個世界就像一列不停加速的火車，帶著我們一個勁地往前奔。

　　當梅由一個女孩成長為一個亭亭玉立的少女時，她不動聲色的美麗就像一枝荷，當浩民不經意間被她所吸引的時候，浩民與愛情不期而遇。浩民選擇了梅，就像選擇了一種安然如素的生活，這種生活就像一盞清茶，細細品來，安寧又平靜，卻不乏溫馨。浩民的背後同樣站著陳英雄，那其實也是陳英雄看女人的眼光，他的眼光乾淨，明瞭，不摻一點渣滓和虛偽。在紅塵滾滾的都市，沒有了梅，像梅那樣清新自然、樸素如月的女人，只能生長在昨天的土壤裡。

　　這就是陳英雄，他是一個站在時間外面的人，他就站在那，用他的目光拾回了被我們忽略的生活，那些生活就像綻放的丁香一樣美麗，可惜我們與這樣美麗的季節早已失之交

臂了。站在鋼筋水泥砌起的世界裡，梅和昨天一道早已離開了我們。

《青木瓜之味》是導演陳英雄童年記憶中一個不肯捨棄的舊夢。這個舊夢在優雅的琴聲中緩緩展開。在不慌不忙的木魚聲中，一切該過去的就過去了，一切該發生的正在發生著，一切該生長的正在生長著。那種日子安靜而又平緩，就像風輕輕撩起的紗帳，朦朦朧朧很含蓄，有人說這是一種東方的神韻。那種日子沒有嘈雜，從不張揚，即使是風起雲湧卻又波瀾不驚地度過了。那種生活就像一把咖啡豆，在緘默中被人用心碾碎了，再慢慢的煮出水來，是不為外人所知的。

陳英雄拍攝的這種影片，故事不過是個背景，而真正的主角卻是隱藏在故事背後的那些人和事，那些人和事就像那些青瓷花瓶，也像那些雕鏤的門與窗，浮泛出歲月的光澤，它們的血脈生生不息地流淌著。當陳英雄用鏡頭小心翼翼地掀開那些生活的面紗的時候，他生怕驚醒了什麼，他是一個相信神靈，相信愛，相信完美和相信永恆的那種人。於是他和他的《青木瓜之味》，便在完美的意境中得到了永恆。

帝企鵝日記

March of the Penguins

導演	Luc Jacquet
製片	Yves Darondeau, Christophe Lioud, Emmanuel Priou
編劇	Yves Darondeau, Christophe Lioud, Emmanuel Priou
年份	2005

一支無望無邊的隊伍正緩緩地向前走去，它們的腳步穩重、扎實、透出生命的歡快，它們的目的地很遠很遠，那是它們的祖先為它們選擇的聖地，就是歐莫克。

歐莫克就像一個鋪滿了厚厚雪花的婚床，等待著它的新娘新郎的到來。沒有鮮花，沒有綠草，甚至沒有食物，只有岩石，只有厚厚的冰層，那是一種安定，一種神聖的生命儀式就要在這裡展開。新娘新郎就是帝企鵝。

什麼樣的婚禮要經過如此的長途跋涉，從海的這邊抵達海的那邊。它們是一個家族的集體行動，出發對企鵝家族來說也意味著神聖，它們正在等待，等待太陽與月亮交彙的那個特別的時刻。奇蹟般的企鵝家族的成員居然會從四面八方準時的到齊了，於是，它們出發。生命的歡宴原來都是一樣

的。戀愛、結婚是所有生命的愉悅，也是所有生命在所不辭的追求。

　　成千上萬的企鵝聚集在冰雪交融的歐莫克，陽光是婚禮的焰火，企鵝們發出的美妙的歌唱就是它們的婚禮進行曲。所有的企鵝披著端莊的黑色大氅，而高雅的白色的綢緞緊緊地裹在它們的腹部。它們一點也不著急，那個神聖的時刻就在眼前，它們邁著很悠閒很紳士的步伐，一邊吟唱著一邊尋找著屬於自己的獨一無二的那一半。

　　戀愛中的企鵝居然是那樣纏綿，它們溫柔著、譴綣著，居然也會不好意思地藏起它們的臉頰，居然會以優雅的姿態結合在一起。那時天地都會屏氣靜息，時光也變得含情脈脈，因為新的生命就在那一瞬間孕育開來，短暫卻非同異常，連空氣都充滿了甜蜜的氣息。

　　讓我們吃驚的是，帝企鵝為培養自己的後代卻要付出如此艱辛的代價，這是任何生命都不可企及的，甚至包括人類。母企鵝為自己後代的出生耗盡了自己的體力，她要返回原路，去海的那邊補充自己的給養，同時她要為自己的孩子帶回食物。往返的路那麼長，它們要戰勝重重的困難，它們取食時，甚至會遭到海豹的侵襲，但母企鵝們毅然決然地將

孩子交給了公企鵝，然後她們就搖晃著自己很是虛弱的身軀走了。她們的背影寫著幾個大字：母愛和責任。

公企鵝也為自己的後代的出生付出了極大的忍耐和代價。整整兩個月，公企鵝就那麼站著，用自己厚厚的白色鍛大衣夾緊了自己正欲出殼的孩子，無論刮風暴雪如何肆虐地鞭打著它們的日漸衰弱的身軀，那些公企鵝就那麼緊緊地站成一群，像悲壯的勇士，也像一群堅持信仰的殉難者，咬緊牙關，低著頭，彎著腰，閉上眼，決不退縮，決不放棄，這一切都是為了履行一個父親的職責，為了等待一個嶄新的生命的出世，這種大寫的父愛，甚至是有些人類都無法做到的。

當一個生命出世的時候，天空綻放出禮花，世界有了新的活力，沒有新的生命的誕生，這世界就會成為一個空巢，新的生命誕生預示一個家族的血脈有了新的延續。

母企鵝歸來的日子，是另一個盛大的節日。一家三口終於相聚了，當母企鵝在茫茫的人海中尋找到自己的孩子和丈夫的時候，它們興奮地用小巧的步伐跳著唱著。其樂融融的相聚是和諧的、也是短暫的。精疲力竭的父親把孩子交給母親，它們也該出發了，它們也要重返原路去海的那邊尋求給養了。

帝企鵝每年都要從海的那邊到海的這邊，來來回回的、就這麼生活著、繁衍著、它們一路彷彿都在吟唱著，不要問我從哪裡來，不要問我的故鄉在哪裡！

　　帝企鵝延續生命方式就像一曲生命的讚歌，讓我們看到了活著的不易，生命的珍貴。

　　傳說很久以前，帝企鵝生活的世界是一個花紅草綠，果實累累的樂園，但白雪的到來抹滅了一切，所有的物種都消亡了，只有帝企鵝以頑強的意志、歷經滄桑的活了下來。

　　活著就好，任何活著生命都是有它的必定的使命和它的意義。

夏天的滋味

The Vertical Ray of the Sun

導演	Tran Anh Hung
製片	Christophe Rossignon
編劇	Tran Anh Hung
主演	Tran Nu Yên-Khê
年份	2001

陽光垂直，世界豁然開朗，再憂鬱的心情也會伸展開來，更何況那些歡喜著的植物呢。

看陳英雄的影片，你會發現他有濃厚的植物的情結，在他的鏡頭下，人與植物是交融的，生活因為植物憑添了許多情趣，人因為植物而顯得生機勃勃。陳英雄攝影的鏡頭有著繡花針般的精緻，那些被我們忽略的植物於是從不起眼位置走入我們的眼前，毫不遜色的它們原來是那樣光彩。陳英雄對植物的偏愛讓我們看到了他的自然主義傾向，他試圖淡化人的社會性，從而回歸人的自然性。《垂直陽光》與其說是一個大家庭的愛情婚姻的故事，不如說它用淡化的手法表現了多變的人有著多變的本性。人在不同的環境下往往是抓不住自己的，就像攝影家庫，在山清水秀的鄉村，他愛上了水鄉的女子並生育了他們的孩子，他下決心要給沒有名分的

母子一個安定的家，當他回到了城裡的家，原來蘇早知道庫的外遇卻依舊執著等待庫的回頭，在蘇寬容大度中，庫的心軟了，蘇明澈的目光，漣漣的淚水，讓庫情不自禁放棄了初衷，又回到了蘇的懷抱。在陳英雄的影片中，人生是沒有定數的，生活也是沒有定數的，只有那些沉默著的植物，一任變化多端的人們演繹著人生的悲歡離合。

即使是男人與女人，陳英雄也讓他們植物般地依戀著。蓮喜歡小哥海，半夜裡，她常常會擠到小哥的床上。蓮依戀小哥，就像一隻貓對主人的依戀，她從小哥身上感受著父親的氣息，在這種曖昧的兄妹戀中，蓮躁動的青春像一棵破土待出的麥苗，渴望著愛情的滋潤。二姐凱就像一朵打開的花幸福地綻放著，閒來無事的時候，她靠在丈夫基的懷裡，就像一葉輕舟靠在了海灣，那種感覺自然而又和諧。風雨過後，大姐蘇寬宥了庫，庫被蘇的大度的愛感動了，他們彷彿又回到了從前，陽光透過窗簾垂直地照在他們的身上，蘇靠在庫的懷裡，時光靜靜地一切如初，彷彿什麼也沒有發生。

影片中的三個女人相貌其實是很普通，穿著也很家常化，但她們就像植物一樣煥發出清新的氣息，那種氣息很純粹也很溫婉，即使在情感發生了巨大的疼痛的時，她們依舊不失女人的韻味。小妹蓮就像一棵綠蘿，婀娜著曼妙著伸展

著，她用她的舞姿表達了一個情竇初開的少女無從著落的茫然和困惑；二姐凱就像一棵紫藤，纏繞在丈夫的心裡，凱的愛無時不在，甜蜜而又溫柔，當她抓起丈夫那雙手為他清洗時，她的臉上充滿了母性的溫柔，她的丈夫基應該是天下最幸福的丈夫了。但身為作家的基還是抵抗不了外面世界的誘惑，為了他小說的結尾，他差點發生了一夜情，但基是愛著自己紫藤般的妻子的，他還是回到了自己的生活。

蘇是姐妹中的老大，中年的蘇就像一朵荷，散發著成熟女人的魅力，儘管生活出了麻煩，儘管人生的船已經擱淺，但蘇的表面是風平浪靜的，她和情人N約會的時候，從不說話的她蘊涵了一個女人的全部情致，蘇將痛苦藏在荷塘的下麵，綻放出的卻是看似平靜的美麗。

喜歡這部影片還在於陳英雄用含蓄的攝影鏡頭淡化了人的社會性，既使猜疑，既使背叛，既使山雨欲來風滿樓，既使生活被籠罩在陰影之下，但陳英雄卻用淡化的鏡頭輕輕的掠過了現實的瑣屑，用詩化的鏡頭渲染著人的自然性，人就像植物有著非同尋常的忍耐力，葉落了，花開了，雨去了，陽光來了，沒有什麼過不去的事情。

影片結尾又到了父母的祭日，三姐妹和過去一樣又要開始忙碌，就像影片的開頭，三個女人嘻嘻哈哈談論著父母的

秘密，不同的是蘇等回了丈夫庫，而凱懷上了孩子，蓮應該有了自己心上的人。不管明天怎樣，日子就像庫房間裡的那盤荷葉總是要生長的。

　　只要有了陽光，生活就會充滿了希望，也許這就是《垂直陽光》想告訴我們的。

導演	Jafar Panahi
製片	Kurosh Mazkouri
編劇	Abbas Kiarostami
主演	Aida Mohammadkhani, Mohsen Kafili, Fereshteh Sadr Orfani
年份	1995

白氣球

The White Balloon

新年就要到了，一個小姑娘最大的夢想就是想有一條金紅色的小金魚。

小姑娘的媽媽手裡只有幾百元過年的錢，一條金魚就要一百元，但做母親的敵不過女兒哀求的目光，於是拿了一張五百元的錢去給女兒去買金魚。天下的母愛有很多種，這大概就算一種吧。

小姑娘捧著金魚缸，金魚缸裡放著五百元錢，就朝著她的夢想上路了。

她先是看到幾個耍蛇的，小姑娘情不自禁地跑了過去，結果錢被會變魔術的蛇騙走了，小姑娘一下就傻了，想到那條金魚，小姑娘的眼淚流了下來，耍蛇的看不得小姑娘傷心的淚，於是把錢又還給小姑娘，這是否還算良知未泯呢。小姑娘捧著金魚缸終於找到了金魚店，她看到她喜歡的金魚就

像一隻張著翅膀的蝴蝶在水裡游來游去的，小姑娘的臉就像一朵開放的花朵一下就燦爛了。拿錢的時候，小姑娘才發現錢不在金魚缸裡了。

在孩子的天真的心目中，錢對他們來說就是一種交換物，他們只知道去取自己想要的東西，他們不知道金錢的分量到底有多重，所以錢才會在女孩的眼皮底下不斷地溜走。小姑娘焦急的眼神讓賣魚的人心生愛憐，於是他答應小姑娘一定幫她留住那條金魚，甚至許諾她把魚先拿回家都可以。但小姑娘很認真的告訴賣魚的，她一定要去把錢找回來。

整個影片就是圍繞小姑娘丟錢找錢的過程，但這個過程卻讓我們重歸了人性。

影片中的小姑娘就是一個天使，面對這樣一天真無邪的天使，成人表現出的善良和熱情就是一種人性的回歸。

於是，我們看見一個風度翩翩的老太太主動帶著小姑娘去找錢，小姑娘敘述的神態那麼天真，誰能忍心拒絕一個天使的求助呢。

於是，我們看見一個當兵的坐在裁縫店門前陪小姑娘閒聊。原來當兵的看見小姑娘就想起了自己遠在家鄉的妹妹，小姑娘雖然對成人是防範的，但那是大人強加給她的意識，她依舊是用了不曾防範的心把自己所謂的秘密都告訴了當兵

的，她甚至想用自己掉在下水道的錢幫助當兵的回家看妹妹。女孩清澈如水的心靈就是金子，讓作為成人的我們再次受到了感動。原來無私就是善良，善良就是忘我。

這種善良和無私同樣表現在一個賣氣球的男孩身上了。

賣氣球的男孩為了幫助小姑娘和她的哥哥從鐵柵欄下面的下水道中取回那張五百元的錢，將自己賣氣球的錢買了口香糖，那張錢終於從下水道裡粘了上來。

那時，三個孩子的臉上就像三盞燈一下全亮了，他們開心來得就是如此簡單。小姑娘終於得到了一尾長著翅膀的小金魚，小姑娘就像幸運的小天使，她得到的全是溫暖、全是愛，她的臉再次綻放出天使般的笑容。

為了那尾小金魚，小姑娘在她一波三折的短短的道路上，讓我們看見了人間處處是好人，一個民族窮沒有關係，就是不能惡，就是不能無情無義，就是不能麻木不仁，否則，人性就會失去最美好的那一面。

這是一部情節十分簡單的影片，但女孩天真的神態和純潔的眼神卻讓我們重新認知了童年，童年就是一面鏡子，讓我們看到自己蒙上了的塵垢的心其實很世俗。伊朗導演賈法·潘納西向我們展現一個曾經屬於我們的世界，那個世界其實就是一個天堂，而孩子就是天堂裡的天使。

新美學　PH0068

新銳文創
INDEPENDENT & UNIQUE　世界經典電影筆記

作　　者	郭翠華
主　　編	蔡登山
責任編輯	孫偉迪
圖文排版	邱瀞誼
封面設計	王嵩賀

出版策劃	新銳文創
製作發行	秀威資訊科技股份有限公司
	114 台北市內湖區瑞光路76巷65號1樓
	電話：+886-2-2796-3638　傳真：+886-2-2796-1377
	服務信箱：service@showwe.com.tw
	http://www.showwe.com.tw
郵政劃撥	19563868　戶名：秀威資訊科技股份有限公司
展售門市	國家書店【松江門市】
	104 台北市中山區松江路209號1樓
	電話：+886-2-2518-0207　傳真：+886-2-2518-0778
網路訂購	秀威網路書店：http://www.bodbooks.com.tw
	國家網路書店：http://www.govbooks.com.tw
法律顧問	毛國樑　律師
圖書經銷	貿騰發賣股份有限公司
	235 新北市中和區中正路880號14樓
	電話：+886-2-8227-5988　傳真：+886-2-8227-5989

出版日期	2012年5月　初版
定　　價	300元

Printed in Taiwan

國家圖書館出版品預行編目

世界經典電影筆記 / 郭翠華著. -- 一版. -- 臺北市：新銳
文創, 2012.05
　　面；　公分
　BOD版
　ISBN　978-986-6094-77-4（平裝）

　1. 電影片　2. 影評

987.9　　　　　　　　　　　　　　　　　101006579

讀者回函卡

感謝您購買本書，為提升服務品質，請填妥以下資料，將讀者回函卡直接寄回或傳真本公司，收到您的寶貴意見後，我們會收藏記錄及檢討，謝謝！如您需要了解本公司最新出版書目、購書優惠或企劃活動，歡迎您上網查詢或下載相關資料：http:// www.showwe.com.tw

您購買的書名：_____

出生日期：_____年_____月_____日

學歷：□高中 (含) 以下　　□大專　　□研究所 (含) 以上

職業：□製造業　□金融業　□資訊業　□軍警　□傳播業　□自由業
　　　□服務業　□公務員　□教職　　□學生　□家管　　□其它_____

購書地點：□網路書店　□實體書店　□書展　□郵購　□贈閱　□其他

您從何得知本書的消息？

　□網路書店　□實體書店　□網路搜尋　□電子報　□書訊　□雜誌
　□傳播媒體　□親友推薦　□網站推薦　□部落格　□其他_____

您對本書的評價：(請填代號　1.非常滿意　2.滿意　3.尚可　4.再改進)

　封面設計____　版面編排____　內容____　文／譯筆____　價格____

讀完書後您覺得：

　□很有收穫　□有收穫　□收穫不多　□沒收穫

對我們的建議：_____

11466
台北市內湖區瑞光路 76 巷 65 號 1 樓

秀威資訊科技股份有限公司　　收

BOD 數位出版事業部

．．．

（請沿線對折寄回，謝謝！）

姓　　名：＿＿＿＿＿＿＿＿　年齡：＿＿＿＿　性別：□女　□男

郵遞區號：□□□□□

地　　址：＿＿＿＿＿＿＿＿＿＿＿＿＿＿＿＿＿＿＿＿

聯絡電話：(日)＿＿＿＿＿＿＿＿　(夜)＿＿＿＿＿＿＿＿

E-mail：＿＿＿＿＿＿＿＿＿＿＿＿＿＿＿＿＿＿＿＿